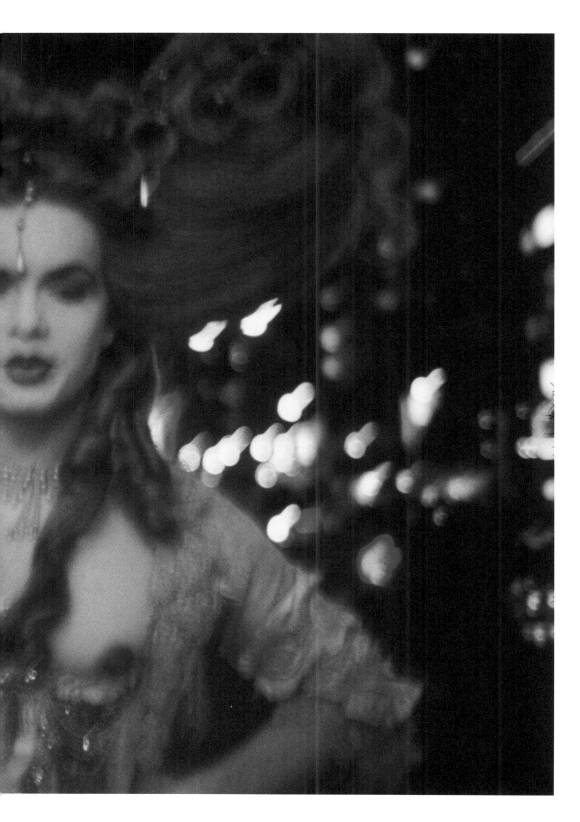

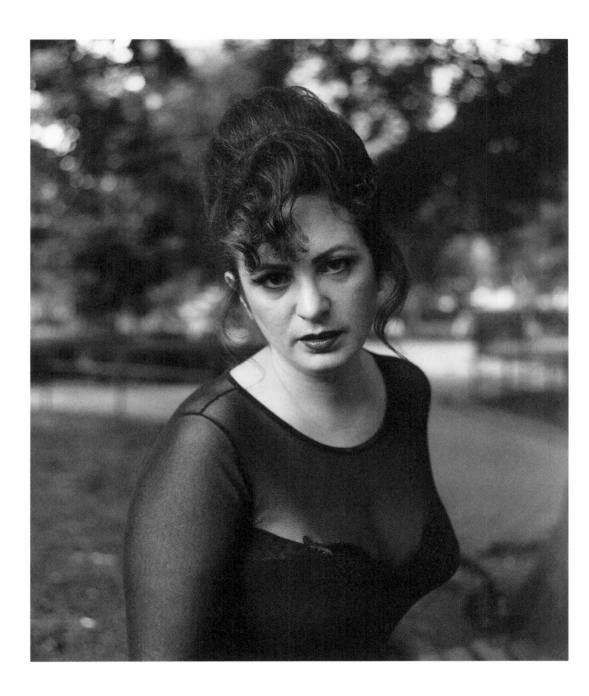

NAN
GOLDIN.

ACTES SUD
LES CAHIERS DE LA COLLECTION LAMBERT

SOMMAIRE

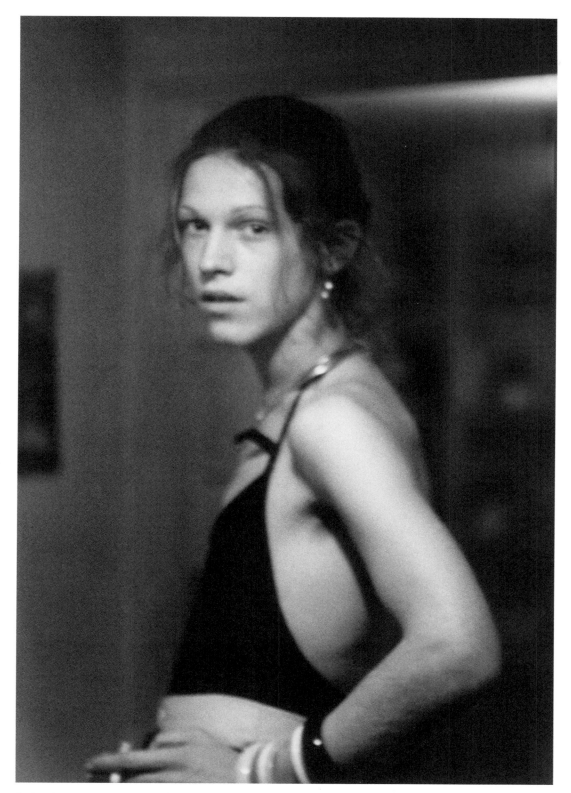

David at Grove Street, Boston, 1972

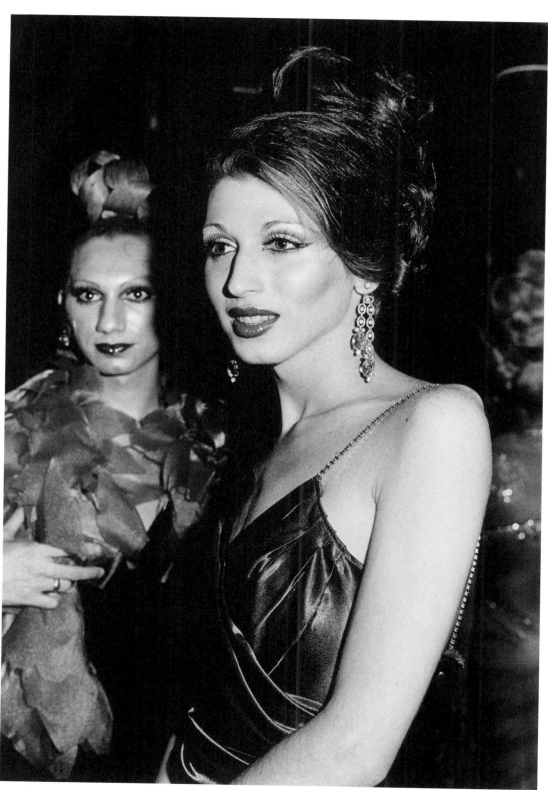

Marlene in the Profile Room, 1973

Self-Portrait in Rhinestones, NYC, 1985

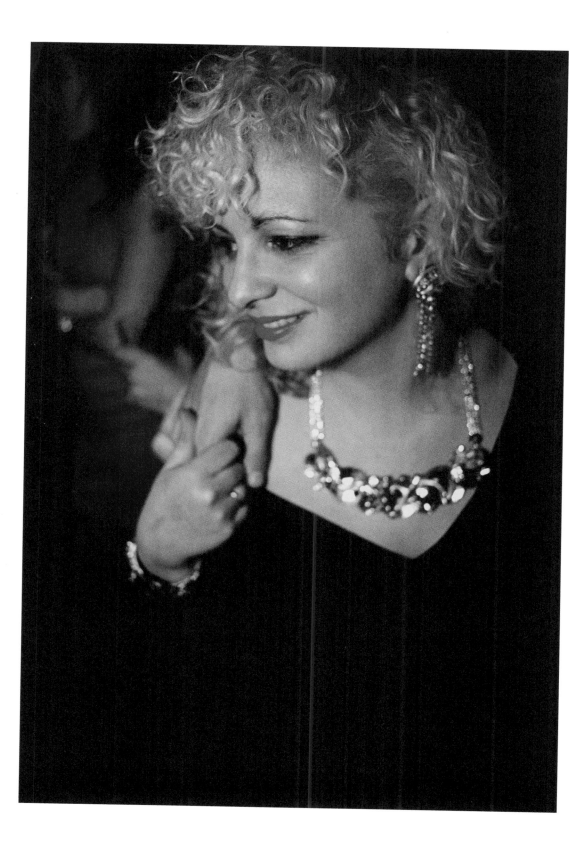

PRÉFACE

Alain Lombard
Directeur de la Collection Lambert

FOREWORD

Alain Lombard
Director of the Collection Lambert

Avec près d'une centaine de photographies et près d'une centaine de diapositives réunies dans le diaporama *Self-Portrait (All by Myself)*, la Collection Lambert est particulièrement riche en œuvres de Nan Goldin.

Elle les a souvent exposées, et elle les montre à nouveau, en intégralité, au printemps 2020 dans le cadre de l'exposition "Je refléterai ce que tu es… L'intime dans la Collection Lambert, de Nan Goldin à Roni Horn".

Hymne à la vie et à l'amour, confrontés à la maladie et à la mort : méfions-nous des formules toutes faites, mais laissons-nous emporter par le courant des images, d'une force et d'une poésie à laquelle nul ne peut être insensible.

La publication de ce troisième *Cahier de la Collection Lambert*, au sein de cette série d'ouvrages mettant en valeur les artistes-phares de la Collection, vient compléter une bibliographie trop peu fournie, du moins en français, pour cette artiste majeure.

Yvon Lambert, comme toujours, se sera montré précurseur dans l'intérêt qu'il a porté à Nan Goldin, devenue une amie chère. C'est bien sûr grâce à lui, et grâce à Nan Goldin elle-même, que cet ouvrage a pu voir le jour, et je les en remercie très chaleureusement.

With almost 100 photographs and nearly 100 slides brought together in the slideshow *Self-Portrait (All by Myself)*, the Collection Lambert has a particularly rich selection of Nan Goldin's works.

It has often exhibited them, and it is showing them once again, in their entirety, in spring 2020 as part of the exhibition "Je refléterai ce que tu es… L'intime dans la Collection Lambert, de Nan Goldin à Roni Horn".

A hymn to life and love, faced with sickness and death: let us beware of ready-made formulae, but let us be carried away by the flow of these images, with their force and poetry, which cannot leave anyone indifferent.

The publication of this third *Cahier de la Collection Lambert*, in this series of publications highlighting the Collection's pivotal artists, rounds off a bibliography that is too skimpy, at least in French, for this major artist.

As ever, Yvon Lambert was ahead of the pack in the interest he has shown in Nan Goldin, who became a dear friend. Needless to say, it is thanks to him, and thanks to Nan Goldin herself, that this book has seen the light of day, and I extend to them both my warmest thanks.

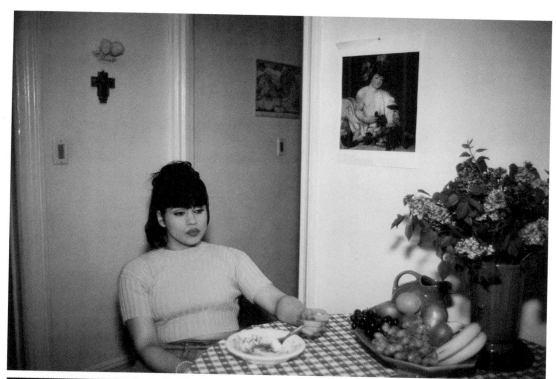

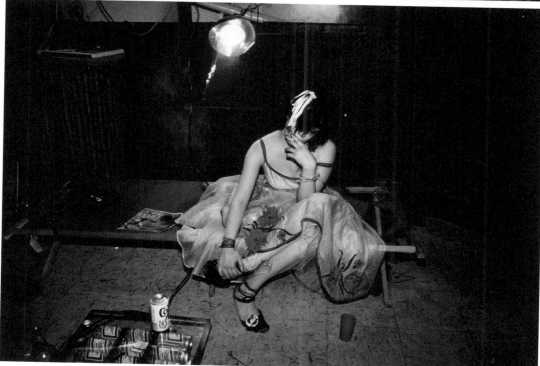

Gina at Bruce's Dinner Party, NYC, 1991
Trixie on the Coat, NYC, 1979

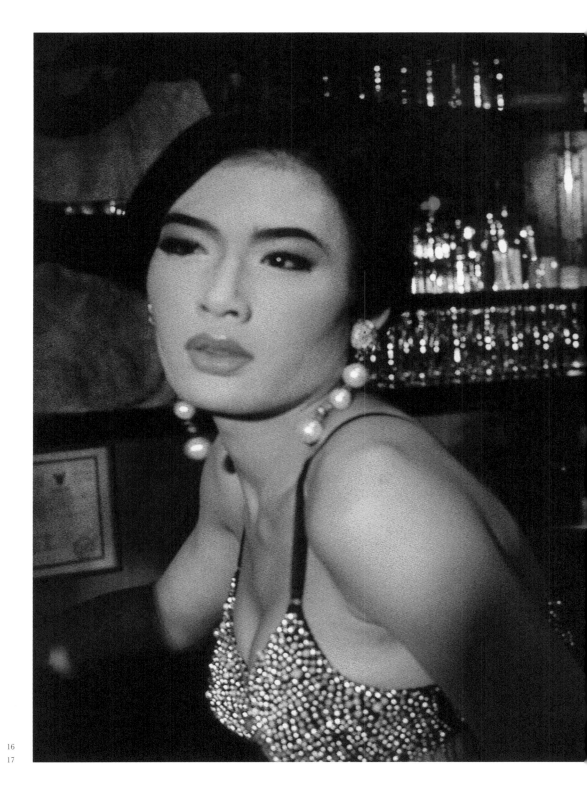

At the Bar: Toon, C., and So, Bangkok, 1992

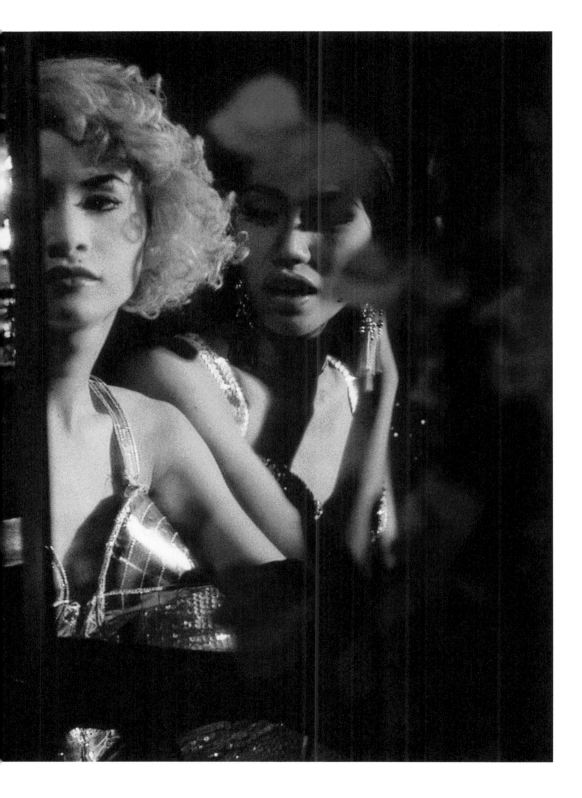

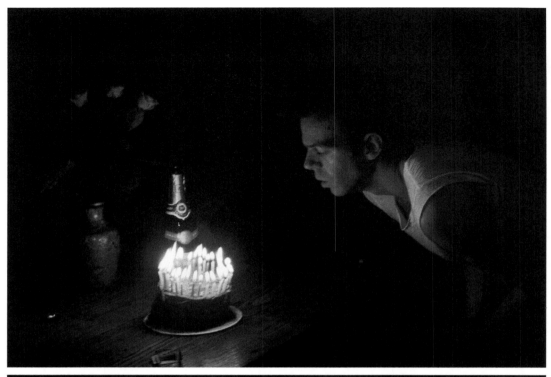

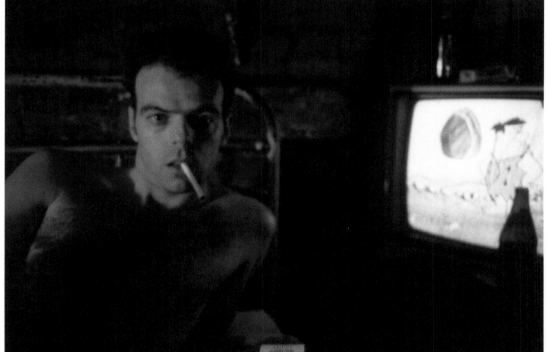

Brian's Birthday, NYC, 1983
Brian With Flinstones, New York City, 1981

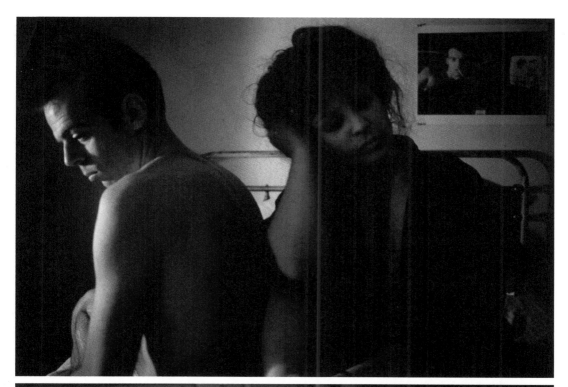

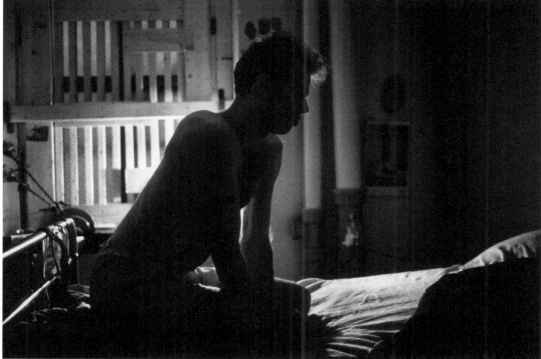

Nan and Brian in Bed With Kimono, NYC, 1983
Brian on My Bed With Bars, NYC, 1983

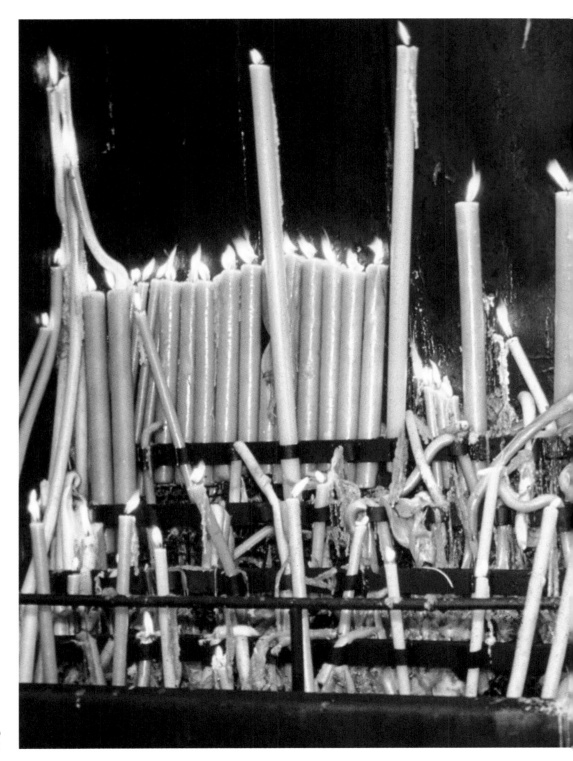

Fatima Candles, Portugal, 1998

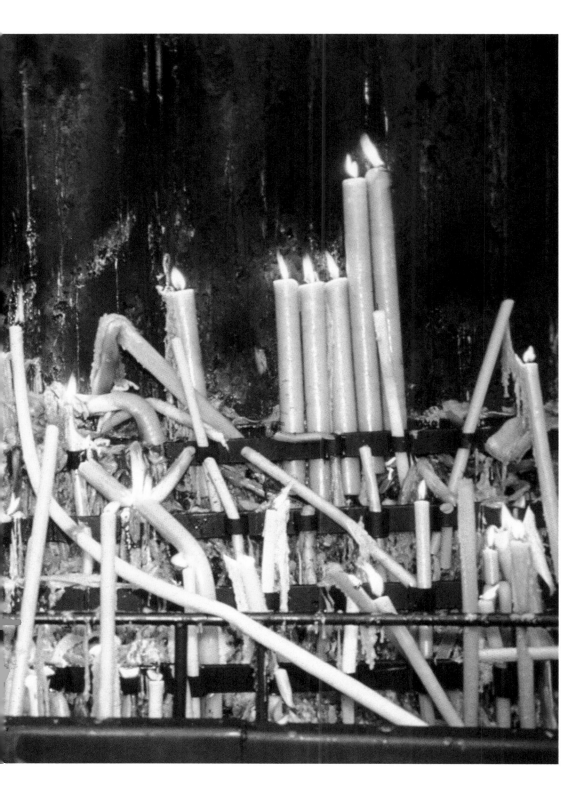

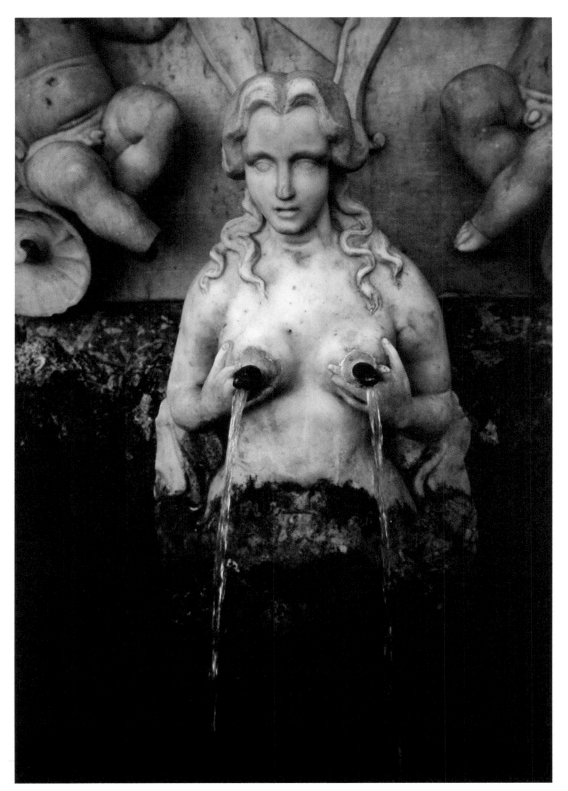

Statue With Flowing Breasts, Amalfi, 1996

Rebecca With Io as Madonna and Child, Positano, Italy, 1989

Christine Floating in the Waves, St Barth's, 1999

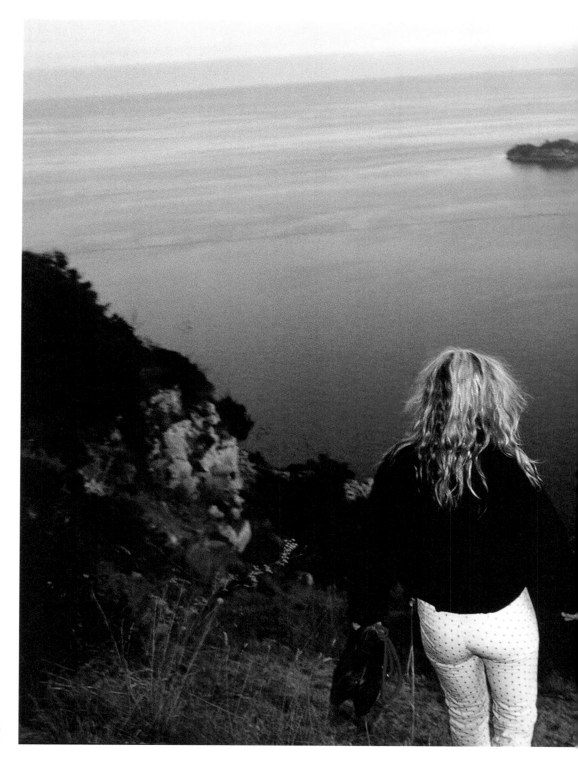

Cookie by the Sea, Walking Down to the Sea, Sorranto, Italie, 1986

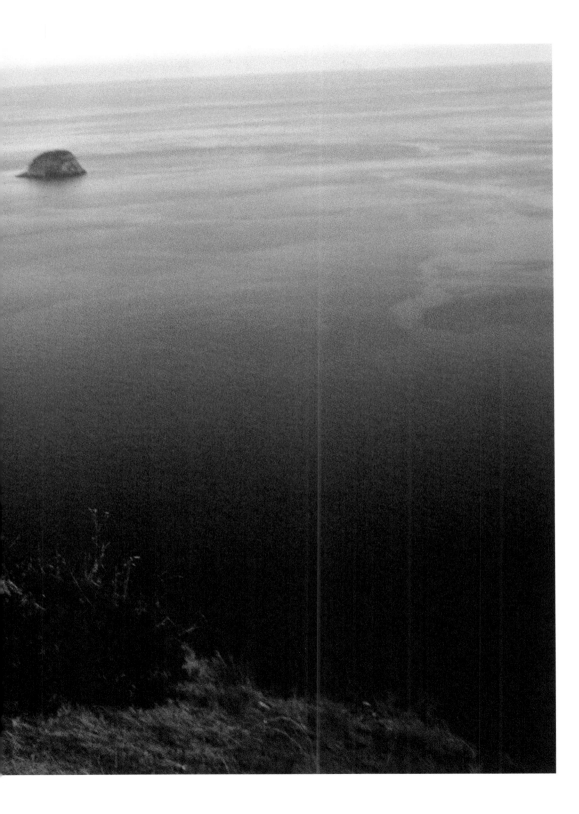

NAN GOLDIN
TOUS VOUS ÊTES FORMIDABLES, TOUS ET UN PAR UN

Stéphane Ibars

Aujourd'hui, la fontaine ne marche pas, ils l'arrêtent pendant l'hiver, ça gèlerait les canalisations. Mais en été, c'est spectaculaire. Je veux être là pour voir ça. J'y compte. Je l'espère.
Cette maladie va faire disparaître beaucoup d'entre nous, mais pas tous, les morts seront célébrés et ils continueront à exister près des vivants. Nous n'allons pas disparaître. Nous ne mourrons plus dans un secret honteux. Le monde va sans cesse de l'avant. Nous serons des citoyens à part entière. Le temps est venu.
Et maintenant au revoir.
Tous vous êtes formidables, tous et un par un.
Je vous bénis. Et longue vie.
Le Grand Œuvre peut commencer.
TONY KUSHNER, ANGELS IN AMERICA, L'AVANT-SCÈNE THÉÂTRE, COLLECTION DES QUATRE-VENTS PARIS, 2007, ÉPILOGUE

Nancy Goldin naît le 12 septembre 1953 à Washington DC, aux États-Unis, au sein d'une famille d'intellectuels juifs de la classe moyenne. Elle n'a que 11 ans quand sa sœur Barbara Holly, alors âgée de 18 ans, se suicide en se jetant sous un train à la sortie de Washington. Malgré les tentatives pour lui cacher la réalité des circonstances du drame, Nan Goldin est si proche de Barbara qu'elle comprend non seulement la vérité des faits, mais aussi les causes de la catastrophe. Dans le texte qu'elle écrit pour son premier livre, réalisé en 1986 à partir du *slideshow The Ballad of Sexual Dependency*, elle raconte : "J'étais très proche de ma sœur et j'avais conscience de ce qui l'avait poussée à vouloir se donner la mort. Je sentais le rôle que la sexualité et la façon dont la sexualité était alors réprimée avaient joué dans cette destruction. Vu de l'époque (on était au début des années 1960), les femmes en colère, qui revendiquaient leur sexualité, faisaient peur, leur comportement était incontrôlable, au-delà de l'acceptable. À 18 ans, ma sœur avait compris que le seul moyen pour elle de s'en sortir, c'était de s'allonger sur la voie ferrée à la sortie de Washington. C'était un geste d'une volonté immense[1]."

À 14 ans, Nan Goldin décide de fuir le foyer familial et la classe moyenne dont elle est issue pour ne pas reproduire le drame de sa sœur, pour survivre, se réinventer. En 1969, elle commence à prendre des photographies et suit des cours à la Satya Community School, une école expérimentale située à Lincoln (Massachusetts), où elle rencontre son ami David Armstrong qui la surnommera Nan. À l'été 1972, elle fréquente un groupe de drag-queens qui passent leurs nuits dans une boîte gay de Boston nommée "The Other Side". Elle aménage très vite avec eux et se constitue une nouvelle famille de laissés-pour-compte, tous plus singuliers et sublimes les uns que les autres. Ses premières photographies noir et blanc, développées au *drugstore* du coin de la rue, racontent ces jeunes gens élégants et sophistiqués d'un autre genre, que l'Amérique d'alors semble refuser de voir. "Elles étaient les plus belles créatures que j'aie jamais vues. J'ai été immédiatement éprise. Je les ai suivies et ai tourné quelques films super 8. C'était en 1972. C'était le début d'une obsession qui dure depuis 20 ans[2]", écrit-elle dans *The Other Side*. À travers eux et à travers l'appareil photo qu'elle emporte partout avec elle comme un talisman, Nan Goldin s'invente une famille et une vie nouvelles, dont elle constitue et partage la mémoire en temps réel.

À partir de 1974, elle étudie à Imageworks à Cambridge où elle rencontre des professeurs qui l'influenceront considérablement. Henry Horenstein décèle très tôt son talent et lui fait ainsi découvrir August Sander, qui photographie la vie quotidienne de gens ordinaires, mais surtout Diane Arbus, Weegee et Larry Clark, dont les photographies peu académiques d'êtres à la marge constitueront un véritable souffle de liberté qui ne la quittera jamais. Elle intègre ensuite la School of the Museum of Fine Arts de Boston, que fréquentent aussi David Armstrong, Jack Pierson ou Philip-Lorca diCorcia. Elle en sort diplômée en y ayant appris les techniques de la photographie couleur qui modifieront en profondeur son approche du médium.

1- Nan Goldin, *The Ballad of Sexual Dependency*, Aperture, New York, 1986.
2- Nan Goldin, *The Other Side 1972-1992*, 1993-2000, Scalo Verlag AG, Zurich, 2000, p. 5.

NAN GOLDIN
YOU ARE FABULOUS CREATURES, EACH AND EVERY ONE

Stéphane Ibars

The fountain's not flowing now, they turn it off in the winter, ice in the pipes. But in the summer it's a sight to see. I want to be around to see it. I plan to be. I hope to be.
This disease will be the end of many of us, but not nearly all, and the dead will be commemorated and will struggle on with the living, and we are not going away. We won't die secret deaths anymore. The world only spins forward. We will be citizens. The time has come.
Bye now.
You are fabulous creatures, each and every one.
And I bless you: More Life. The Great Work Begins.
TONY KUSHNER, ANGELS IN AMERICA (NEW YORK: THEATRE COMMUNICATIONS GROUP, 1993), EPILOGUE

Nancy Goldin was born on 12 September 1953 in Washington, DC, in the United States, into a family of middle-class Jewish intellectuals. She was only eleven when her sister Barbara Holly, then aged eighteen, committed suicide by throwing herself under a train as it left Washington. Despite her parents' attempts to hide from her what had actually happened in that drama, Nan Goldin was so close to Barbara that she understood not only the reality of the facts, but also the causes of the catastrophe. In the text she wrote for her first book, produced in 1986 and based on the slideshow *The Ballad of Sexual Dependency*, she explained: "I was very close to my sister and aware of some of the forces that led her to choose suicide. I saw the role that her sexuality and its repression played in her destruction. Because of the times, the early sixties, women who were angry and sexual were frightening, outside the range of acceptable behavior, beyond control. By the time she was eighteen, she saw that her only way to get out was to lie down on the tracks of the commuter train outside of Washington, DC. It was an act of immense will."[1]

Aged fourteen, Nan Goldin decided to run away from home and the middle class she came from, so as not to repeat her sister's dramatic act, in order to survive and re-invent herself. In 1969, she started to take photographs and attended classes at the Satya Community School, an experimental school in Lincoln, Massachusetts, where she met her boyfriend David Armstrong, who nicknamed her Nan. In the summer of 1972, she hung out with a group of drag queens who spent their nights in a gay nightclub in Boston called "The Other Side". She got on very well with them, in no time, and created a new family for herself, made up of outsiders, each one more unusual and sublime than the next. Her first black-and-white photographs, developed at the drugstore on the street corner, portray those quite different, elegant and sophisticated young people, the kind that the America of those days seemed to refuse to see. "They were the most gorgeous creatures I'd ever seen. I was immediately infatuated. I followed them and shot some super-8 film. That was in 1972. It was the beginning of an obsession that has lasted twenty years," she wrote in *The Other Side*.[2] Through them, and with the camera that she took everywhere with her like a talisman, Nan Goldin invented a family for herself, along with a new life, memories of which she creates and shares in real time.

In 1974, she studied at Imageworks in Cambridge, Massachusetts, where she met teachers who would have a considerable influence on her. Very early on, Henry Horenstein detected her talent and duly introduced her to August Sander, who was photographing the everyday lives of ordinary people, but above all to Diane Arbus, Weegee and Larry Clark, whose anything but academic photographs of people on the margins of society would represent a breath of freedom, which would never leave her. She then enrolled in the School of the Museum of Fine Arts in Boston, where David Armstrong, Jack Pierson and Philip-Lorca diCorcia were all students. She graduated after learning the techniques of colour photography, which would greatly alter her approach to the medium.

1- Nan Goldin, *The Ballad of Sexual Dependency* (New York: Aperture, 1986).
2- Nan Goldin, *The Other Side 1972-1992*, 1993-2000 (Zurich: Scalo Verlag AG, 2000), p. 5.

En 1978, Nan Goldin voyage à Londres où elle découvre la musique punk naissante — les Clash et les Sex Pistols — et vit dans des squats au milieu des skinheads avec qui elle passera ce qu'elle considère comme les mois parmi les plus forts de sa vie. Elle rentre aux États-Unis pour s'installer à New York près de David, son ami de toujours, de Cookie, la diva underground des films de John Waters, de Sharon, Bruce et d'autres amis qui constituent le noyau dur de sa famille recomposée. Elle installe son studio au cœur du Bowery, où elle compte parmi ses voisins les plus notables William Burroughs, John Giorno ou le mythique club alternatif CBGB. Elle gagne sa vie comme serveuse dans une boîte de nuit de Times Square, le Tin Pan Alley, dont elle fait l'un de ses principaux terrains de jeux et d'expérimentations photographiques alors qu'elle délaisse le studio par manque de temps. Elle y fait ses armes en même temps qu'elle y trouve la matière première de ses images : les êtres pris dans les moments les plus forts de leur vie. Car l'appareil photo chez Nan Goldin n'est intéressant qu'en ce qu'il constitue un moyen d'entrer en relation avec l'autre, de le raconter, de le comprendre, d'en fixer le souvenir.

En 1979, au célèbre Mudd Club que fréquentera toute la scène underground new-yorkaise, elle présente pour la première fois un *slideshow* intitulé *The Ballad of Sexual Dependency*. Constituée à partir de sept cent cinquante images projetées en séquences et sur lesquelles elle diffuse de la musique — Eartha Kitt, Nico, La Callas, James Brown… —, cette œuvre quasi cinématographique marque un véritable tournant dans sa carrière mais aussi dans l'histoire de la photographie, la faisant voyager et la rendant célèbre dans le monde entier. C'est d'abord le dispositif qui étonne et plaît autant qu'il dérange. Le diaporama, qu'elle utilise déjà à l'école d'art de Boston pour visionner les travaux réalisés, est

d'ordinaire dévolu aux soirées passées en famille à regarder les souvenirs de vacances. Il n'entre pas à la fin des années 1970 dans les codes de monstration de la photographie dans les galeries et les centres d'art. Mais en somme, quoi de plus normal pour cette famille à la marge que de partager ensemble les souvenirs vécus en commun ? Ce sont ensuite les images elles-mêmes qui déroutent par leur refus total et définitif de tout académisme. Les prises de vues au plus près des sujets, les cadrages, les flous, les lumières, les contrastes sont autant de gestes singuliers qui affirment une pratique inédite de la photographie, autant de nouveaux moyens de révéler la beauté des êtres, à l'écart des codes établis du médium.

À travers les images qu'elle capture ainsi dans son environnement le plus proche, Nan Goldin constitue un interminable journal intime de ce qu'elle nomme ses "Obsessions". Chaque photographie est une histoire et la somme de toutes ces images constitue une immense mémoire de ces vies croisées, partagées, dans cette tribu située "de l'autre côté" pour reprendre le titre de son ouvrage *The Other Side*, dans lequel résonnent les mots de Lou Reed — *Hey babe, take a walk on the wild side, I said hey Joe, take a walk on the wild side…*

Dans les photographies de Nan Goldin, les êtres se rencontrent, rient, s'enlacent, s'embrassent, s'étreignent, s'aiment, souffrent, pleurent, meurent, vivent de la manière la plus intense qui soit. Mais la drogue et le sida ont envahi les subcultures et cette autre famille de manière explosive, alors on y meurt beaucoup. Cet ensemble de portraits, c'est donc aussi autant de traces de la vie des êtres chers qui disparaissent là où les souvenirs de sa sœur tant aimée manquent cruellement. S'il constitue

In 1978, Nan Goldin travelled to London, where she discovered punk music, still in its infancy—the Clash and the Sex Pistols—and lived in squats surrounded by skinheads, with whom she would spend what she now regards as among the most decisive months of her life. She returned to the United States and set up home in New York, close to David, who was still her boyfriend; Cookie, the underground star of John Waters's films; and Sharon, Bruce and other friends who formed the core of her reconstructed family. She set up her studio in the middle of the Bowery, where her neighbours included famous names like William Burroughs and John Giorno, as well as the mythical CBGB alternative club. She earned her livelihood as a waitress in a nightclub on Times Square called Tin Pan Alley, which she turned into one of her main playgrounds and a place well suited to her photographic experiments, during a period when she abandoned her studio for lack of time. In that setting, she earned her stripes at the same time as she found the raw material for her pictures: human beings caught in the most powerful moments of their lives—because, with Nan Goldin, the camera is only of interest if it represents a way of entering into a relationship with other people, describing and understanding them, and freezing the memory of them.

In 1979, at the famous Mudd Club that was the haunt of the whole New York underground scene, she put on her first slideshow, *The Ballad of Sexual Dependency*. Made up of 750 pictures projected in sequences, to which she played music—Eartha Kitt, Nico, Maria Callas, James Brown—that almost-cinematographic work marked a real turning point in her career and in the history of photography, causing her to travel widely and making her famous all over the world. First and foremost, the system and the arrangement surprised and pleased people as much as they disturbed them. In those days, the slideshow, which she had already used in the Boston school of fine arts to view finished works, was usually relegated to family evenings when people looked at holiday snaps. In the late 1970s, it was not included in the codes adopted for displaying photographs in galleries and art centres. In a word, though, what could be more normal for that family on the sidelines than to share memories of a life spent together? Subsequently, the images themselves disoriented people by their complete and final refusal of anything remotely academic. The intensely close-up shots of the subjects, the framing, the blur, the lights, the contrasts—all were so many unusual gestures which asserted a novel practice of photography, so many new ways of revealing the beauty of human beings, well removed from the established codes of the medium.

Through the images she captured, as well as in the environment closest to her, Nan Goldin put together an interminable diary describing what she called her "Obsessions". Each photograph is a story, and the sum of all the pictures forms a huge memory of those overlapping, shared lives, in that tribe living "on the other side", to borrow the title of her book, in which the words of Lou Reed ring out: *Hey babe, take a walk on the wild side, I said hey Joe, take a walk on the wild side...*

In Nan Goldin's photographs, human beings cross paths, laugh, hug, kiss, embrace and love each other, suffer, cry, die and live in the most intense way there is. But drugs and Aids invaded the subcultures and that other family with explosive effects, and many people died. This set of portraits is thus also so many traces of the lives of cherished people who passed away, precisely when memories of her beloved sister were cruelly missing. If they represent a special and sensitive testimony of the lives of a small group of people, they nevertheless touch us through their undeniable universal scope. Because she does not remain aloof from the subjects she

un témoignage particulier et sensible de la vie d'un petit groupe d'individus, il nous touche pourtant par son indéniable portée universelle. Parce qu'elle ne prend aucune distance avec les sujets qu'elle photographie, parce qu'elle plonge au cœur de la vie des êtres qui lui sont chers et de sa propre vie avec un instinct de survie exacerbé, Nan Goldin touche à l'intime dans ce qu'il a de plus cru, sans jamais céder au voyeurisme. "Je ne photographie pas des étrangers", répète-t-elle souvent et c'est peut-être là tout le secret de la puissance esthétique de son œuvre. Tout est vrai, honnête, brut et implacable. Le cadrage, la lumière et la vie même des sujets qu'elle photographie sans interruption. "C'est comme si elle poussait la vie à bout[3]", seul moyen de survivre au milieu de la drogue et de la maladie.

Si ce sont des fragments de monde, des collections d'êtres singuliers qui nous sont présentés, ce n'est pas par refus de l'universel mais bien en réponse au monde tel qu'il apparaît. La société des années 1980 est celle du repli, du retranchement et de l'atomisation des êtres et des différences. Il faut se souvenir à quel point les années Reagan constituent aux États-Unis une véritable revanche du moralisme conservateur contre les libertés acquises durant les deux décennies précédentes — ce que montre avec une noirceur implacable la merveilleuse pièce de Tony Kushner citée en exergue de ce texte, *Angels in America*.

Nan Goldin réussit ainsi dans une ritournelle aussi sensible qu'improbable, à renverser la proposition reaganienne et à nous raconter collectivement, en passant par le récit d'individus à la marge que l'on n'avait pas voulu voir. Car "ce qui est personnel est politique[4]" pour reprendre un célèbre slogan des années 1970.

Après avoir livré toutes ses forces dans la bataille, après s'être détachée de la drogue devenue trop destructrice, Nan Goldin donne à son œuvre une nouvelle profondeur. À la fin des années 1990, si nous suivons toujours la trajectoire de sa vie et de celle de ses amis, de ceux qui ont survécu et de ceux nouvellement rencontrés au gré des voyages, nous redécouvrons avec elle la lumière, comme une dernière tentative de créer un nouveau lien avec le monde extérieur. Les personnages, toujours au centre, semblent avoir été suspendus dans un temps autre, propice à une nouvelle réflexion, apparemment plus calme, mais toujours aussi intense et profonde. L'histoire s'est imprégnée en elle, en nous, et nous force à envisager l'espace et le temps de manière différente. Des *slideshows* du début au temps arrêté des photographies plus récentes, c'est toujours la référence au cinéma et à son pouvoir narratif qui apparaît avec une discrétion et une intensité inouïes. Là où certains se sont détournés du travail à tort, pensant qu'il ne racontait plus la vie dans son implacable réalité, qu'il s'était écarté de la tempête, Éric Mézil écrivait au contraire dans le texte du catalogue de l'exposition "Love Streams[5]" publié en 1997, comment Nan Goldin produisait en réalité "un nouveau temps relationnel avec l'autre" peut-être davantage enclin à raconter une nouvelle époque, à dire à nouveau ce que sont et font les êtres ici et maintenant.

> *I'll be your mirror*
> *Reflect what you are, in case you don't know*
> *I'll be the wind, the rain and the sunset*
> *The light on your door to show that you're home…*
> The Velvet Underground, *I'll be your Mirror*

À Philippe, mon père, qui m'a appris à vivre passionnément avec les images.
À Christian.

3- Jean-Luc Hennig, "Une soirée avec Nan Goldin", in *Nan Goldin, The Golden Years*, Yvon Lambert, Paris, 1995, p. 87.
4- Catherine Lampert, "Une famille à part", in *Nan Goldin, Le Terrain de jeu du diable*, Phaidon, Paris, 2003, p. 57.
5- *Nan Goldin, Love Streams*, Yvon Lambert, Paris, 1997, p. 10.

photographs, because she delves into the heart of the lives of people dear to her and her own life, with an overarching survival instinct, Nan Goldin touches intimacy in its rawest forms, without ever giving in to voyeurism: "I don't photograph strangers," she often repeats, and therein, perhaps, lies the secret of the aesthetic power of her oeuvre. Everything is true, honest, raw and relentless—the framing, the light and the very life of the subjects she photographs, uninterruptedly. "It's as if she was pushing life to the limit",[3] the only way of surviving amidst drugs and disease.

If we are presented with fragments of the world and collections of unusual human beings, this is not due to any refusal of the world, but rather in answer to the world as it appears. The society of the 1980s was one of introversion, entrenchment and fragmentation, involving human beings and differences alike. We must remember to what degree the Reagan years, in the 1980s, represented, in the United States, nothing less than a revenge of conservative moralism versus the various freedoms acquired during the two previous decades—which is shown, with relentless darkness, by Tony Kushner's wonderful piece quoted at the beginning of this essay, *Angels in America*.

In a refrain that is as sensitive as it is unlikely, Nan Goldin manages to upset the Reagan-inspired proposal and tell us collectively what we had not wanted to see, by way of the narrative involving people on the edges. Because "the personal is political"[4], to borrow a famous slogan from the 1970s.

After deploying all her strength in the battle and after managing to get off drugs, which had become too destructive, Nan Goldin lent new depth to her oeuvre. In the late 1990s, if we keep following the course of her life and the lives of her friends—those who had survived, and those newly met during her travels—we rediscover, with her, light, like a last attempt to create a new bond with the outside world. The characters, invariably in the middle, seem to have been suspended in another time, suited to a new way of thinking, apparently calmer but still just as intense and profound. History pervades her, and us, and forces us to imagine space and time in a different way. From those early slideshows to the standstill time of the more recent photographs, it is always the reference to film and its narrative power that comes to the fore with incredible discretion and intensity. Precisely where some people have wrongly turned away from the work, thinking it no longer described life in its inexorable reality and that it had sidestepped the storm, Eric Mézil wrote, on the contrary, in his essay for the catalogue of the "Love Streams" exhibition,[5] published in 1997, how Nan Goldin in reality was producing "a new time-relationship with the other", perhaps tending more to describe a new era and say, once again, what human beings are and what they are doing, here and now.

> *I'll be your mirror*
> *Reflect what you are, in case you don't know*
> *I'll be the wind, the rain and the sunset*
> *The light on your door to show that you're home…*
> The Velvet Underground, *I'll Be Your Mirror*

To Philippe, my father, who taught me to live passionately with images.
To Christian.

3- Jean-Luc Hennig, "Une soirée avec Nan Goldin", in *Nan Goldin, The Golden Years*, trans. Sheila Malovany-Chevallier (Paris: Yvon Lambert, 1995), p. 106.
4- Catherine Lampert, "Family of own gender", in *Nan Goldin, The Devil's Playground* (London: Phaidon, 2003), p. 57.
5- *Nan Goldin, Love Streams*, trans. Caroline Pam and Sheila Malovany-Chevallier (Paris: Yvon Lambert), 1997, p. 69.

The Hug, 1980

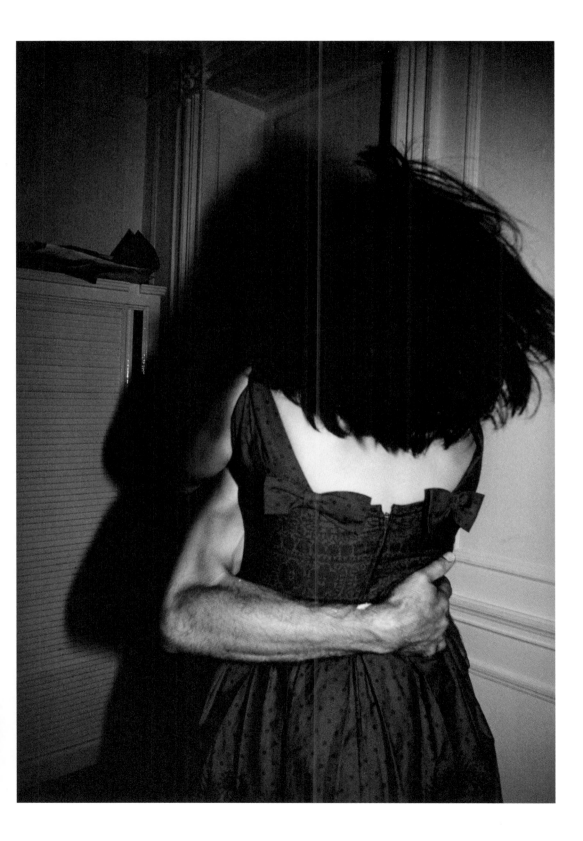

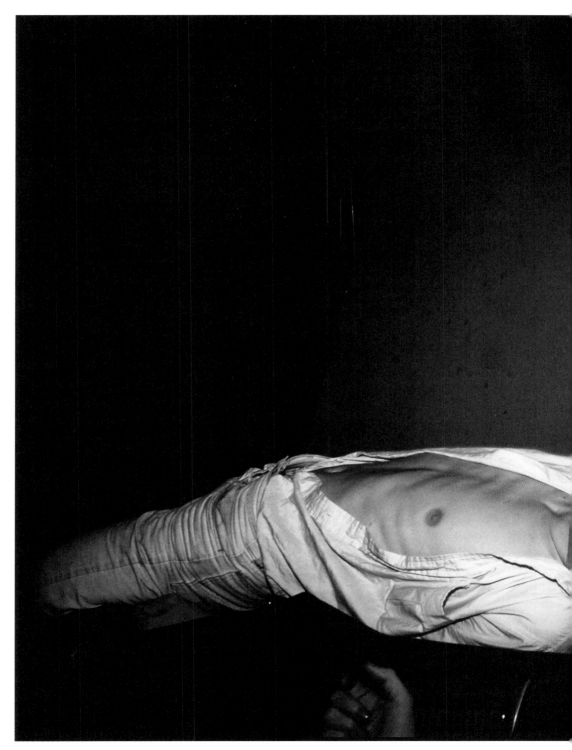

French Chris on Back of the Convertible, NY, 1979

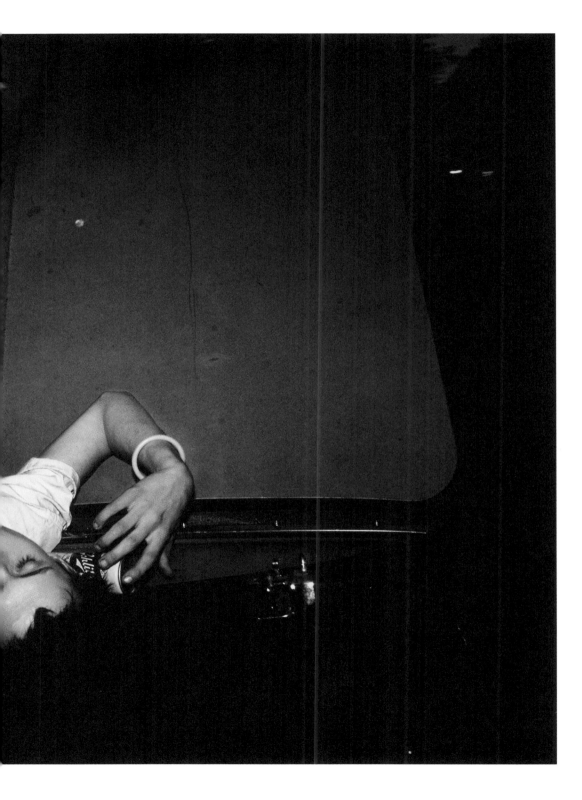

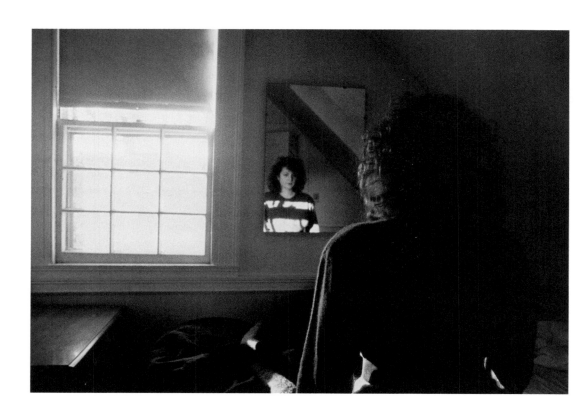

Self-Portrait in the Mirror, The Lodge, Belmont, MA, 1988

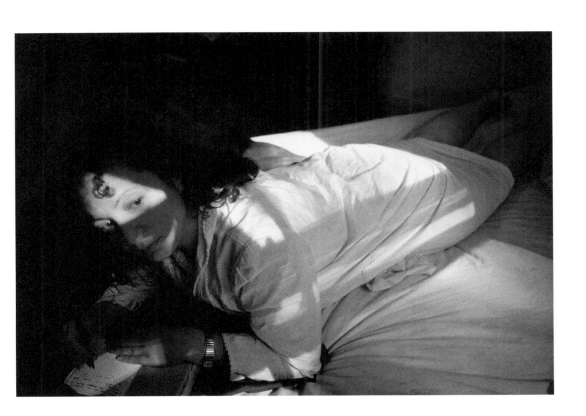

Self-Portrait Writing in Diary, Boston, 1989

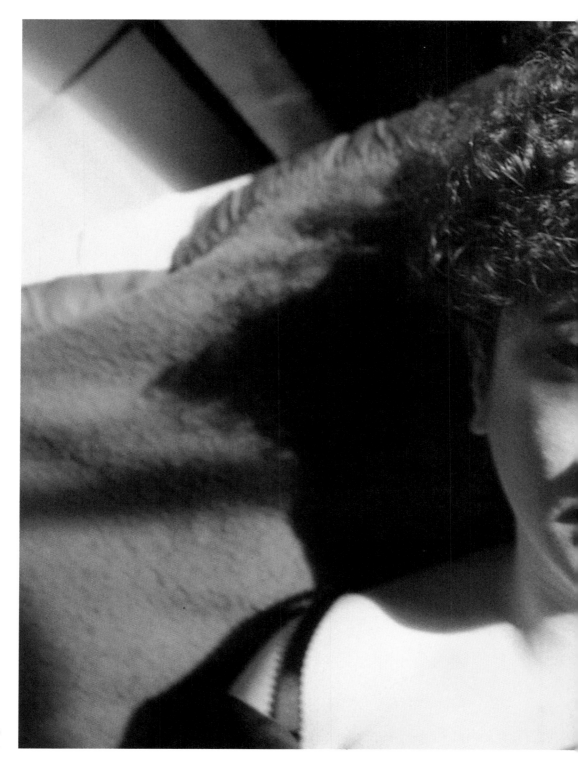

Self-Portrait Eyes Inward, Boston, 1989

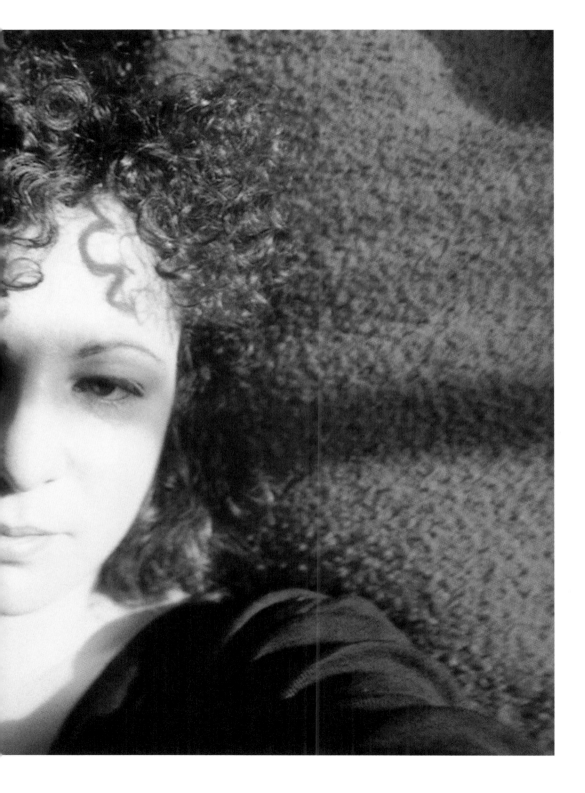

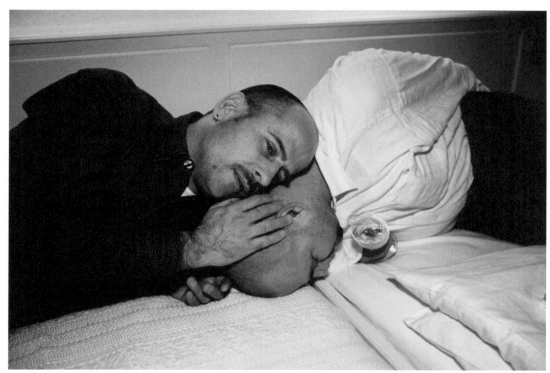

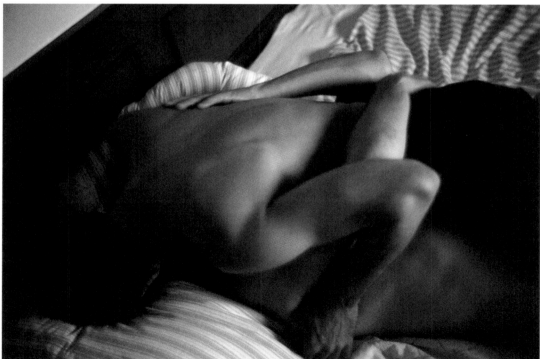

Piotr and Jorg on Their Hotel Bed, Wolfsburg, 1997
Ric and Randy Embracing, Salzburg, 1994

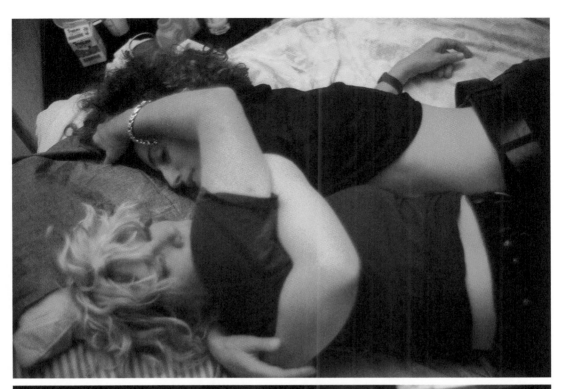

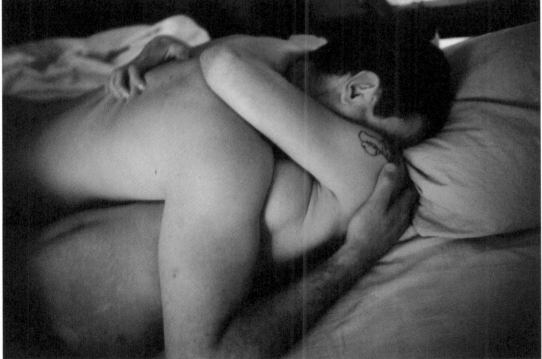

Kathe and Sharon Embraced, NYC, 1994
Bruno and Valérie Embraced Passionately, Paris, 2001

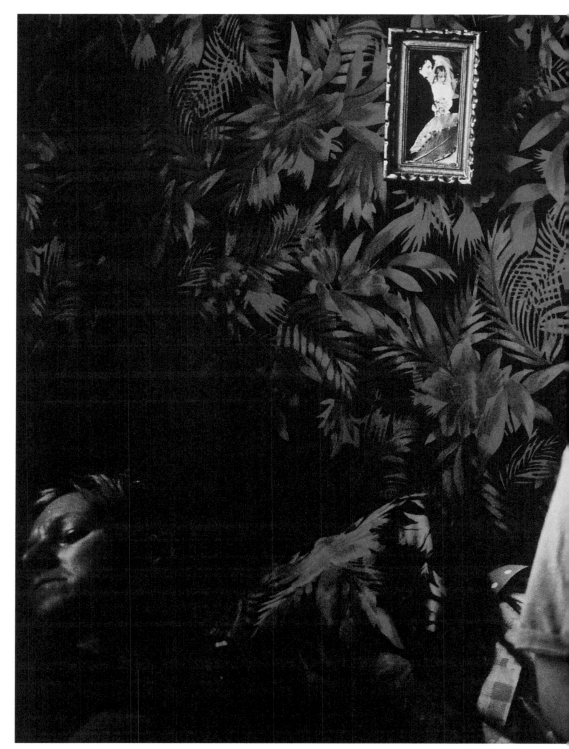

Sharon With Cookie on the Bed, Provincetown, 1989

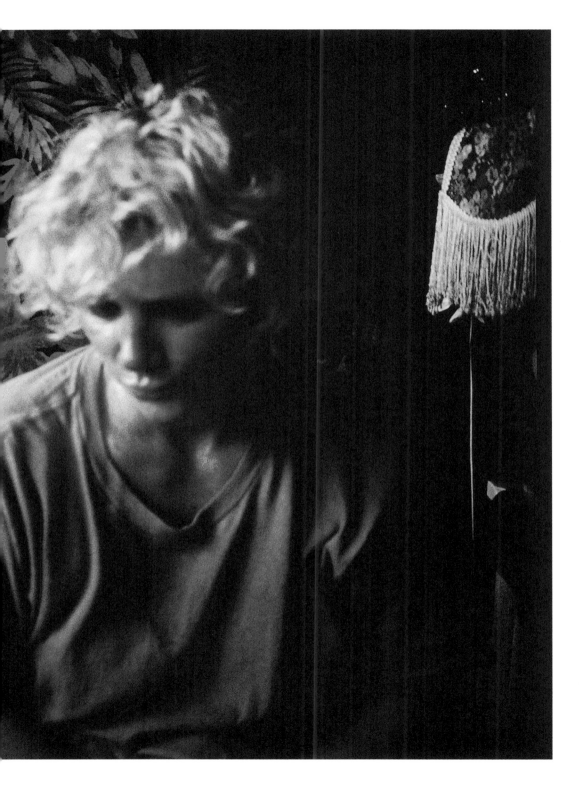

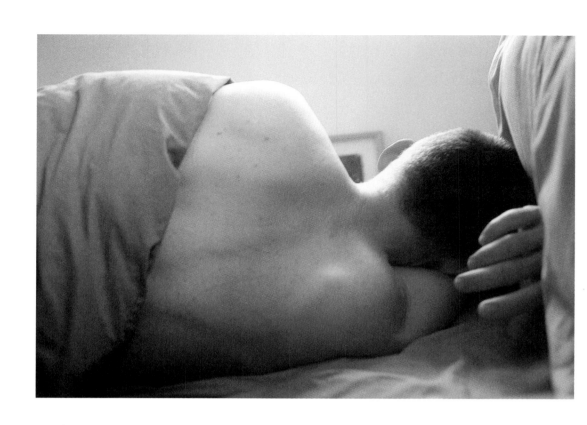

Pawel's Back, East Hampton, 1996

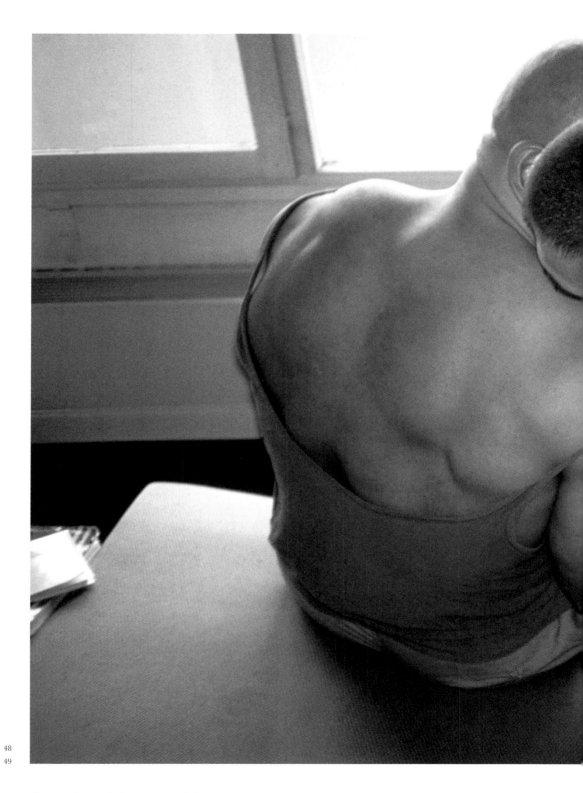

Gilles and Gotscho Embracing, Paris, 1992

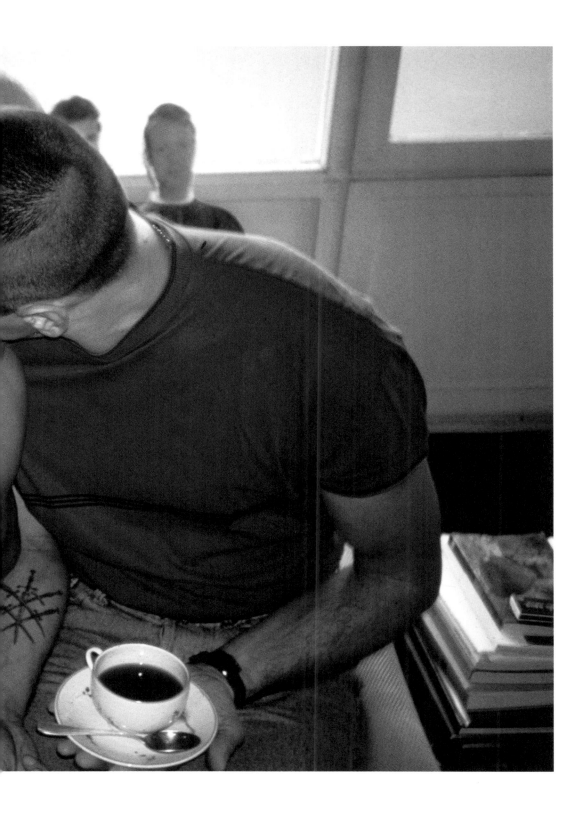

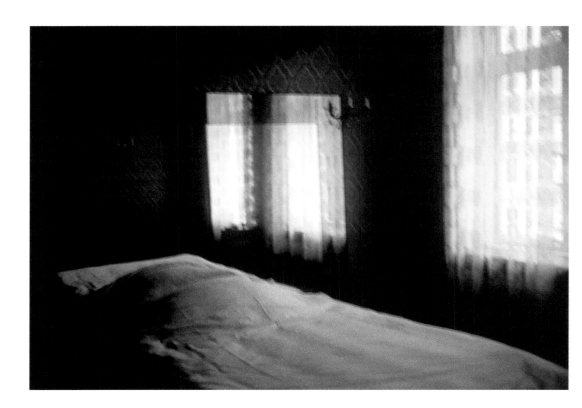

Morning Light at Hotel Village, Hambourg, 1992

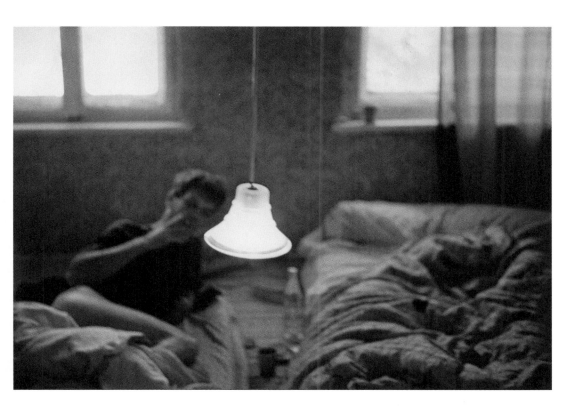

David in Bed, Leipzig, Germany, 1992

Greer's Life, Chicago, 1996

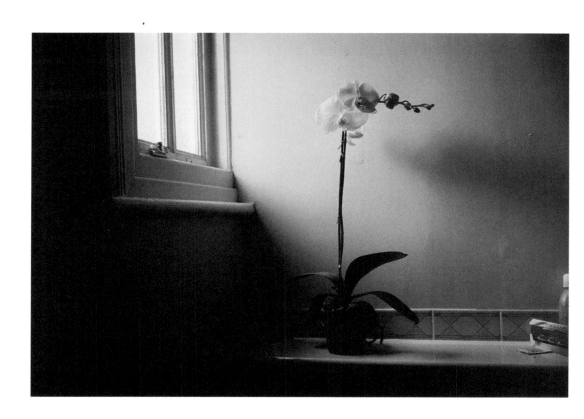

Orchid in My Room, Priory Hospital, London, 2002

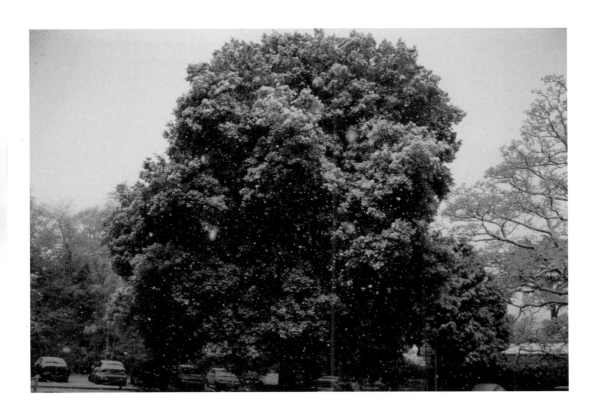

Tree in First Snowfall, The Priory Hospital Roehampton, London, 2003

Self-Portrait at Golden River, on Bridge, Silver Hill Hospital, Connecticut, 1998

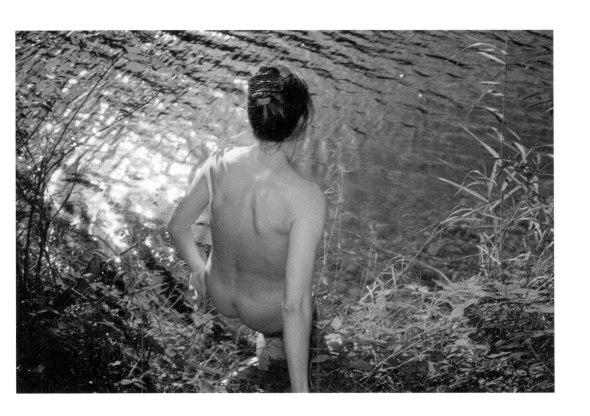

Geno by the Lake, Bavaria, 1994

P. 58
Old Green Tree, Redwood Forest, 1999

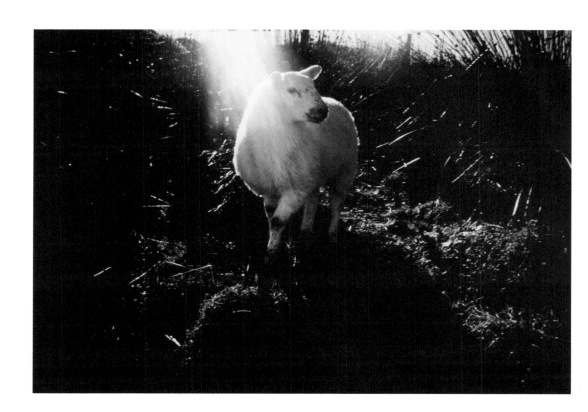

Holy Sheep, Rathmullan, Ireland, 2002

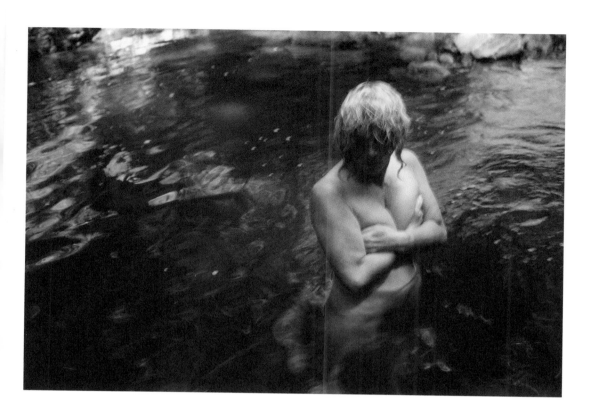

Sharon in the River, Eagles Mere, PA, 1995

STEPHANE IBARS : Comment avez-vous découvert le travail de Nan Goldin ?

YVON LAMBERT : À la fin des années 1980, le travail de Nan Goldin m'était devenu presque familier, d'abord à travers ce que certains de mes amis me rapportaient, puis à travers différents cartons d'invitation que j'avais pu recevoir. Comme on peut le voir aujourd'hui, j'ai toujours sur mon bureau une pile d'invitations que je prends beaucoup de soin à regarder et à trier. Avant l'emballement d'internet, ces invitations venant du monde entier constituaient une source considérable d'informations sur l'actualité artistique. J'ai gardé l'habitude d'y apporter une attention particulière.

Je crois avoir vu pour la première fois des œuvres de Nan à Paris. agnès b. − dont une grande partie de la collection a été montrée à Avignon en 2016 − avait découvert son travail relativement tôt, dès les années 1980, et l'exposait dans sa galerie du jour en 1991. Je crois me souvenir que sur le carton d'invitation figurait cette photographie sublime de *Gina at Bruce's Dinner Party*, habillé d'un pull vert soutenu et attablé devant ce qui constitue une fantastique nature morte. J'ai d'ailleurs plus tard fait l'acquisition de cette photographie, reproduite dans cet ouvrage (p. 15). C'est ensuite Gilles Dusein qui lui consacrait une exposition dans sa galerie Urbi et Orbi. J'aimais beaucoup cet homme et la ligne artistique qu'il défendait. Il s'intéressait à des photographes à la marge dont le travail était profondément ancré dans la vie, dans ce qu'elle a de plus fort et de plus intime.

SI : Comment s'est passée votre première rencontre ?

YL : Je ne l'ai rencontrée que plus tard, en 1995. Matthew Marks, son marchand américain, m'avait invité à une projection du célèbre *slideshow The Ballad of Sexual Dependency*, organisée dans sa galerie un dimanche après-midi. Il était prévu que Nan arrive vers 15 h 00. Comme toujours quand on se confronte à cette œuvre magistrale, on ressort totalement secoué, aussi je décidai de l'attendre dehors, dans la rue. Le temps semblait s'être arrêté. À 16 h 30, elle n'était toujours pas là, mais j'avais une envie folle de la rencontrer alors j'avais décidé de patienter. Elle est enfin arrivée avec un groupe de quatre ou cinq personnes. Nous ne nous étions jamais vus auparavant et nous nous sommes pourtant regardés, compris certainement, puis reconnus pour ainsi dire. Elle savait que je parlais un anglais rudimentaire. Elle était heureusement venue avec son assistante Marina Berio, mi-japonaise, mi-italienne et qui avait appris à parler français. Nous avons commencé à parler puis sommes partis dîner tous ensemble. Ce fut comme un coup de foudre. Quelque chose de très fort s'est passé entre nous. Nan me confia m'avoir déjà remarqué quelques années auparavant, en 1993, lors des obsèques de Gilles Dusein. Nous avions en effet cet ami en commun qu'elle a photographié tout au long de leur relation, jusqu'à sa mort tragique.

Yvon Lambert feuillette en même temps qu'il parle la maquette du présent ouvrage et s'arrête sur une photographie (p. 48-49). Cette photographie de Gilles sur son lit d'hôpital avec Gotscho à ses côtés est tout simplement glaçante. D'une beauté si désarmante. Si nous avons tout de suite parlé avec Nan d'un possible projet à venir, je sentais bien chez elle la difficulté de revenir exposer à Paris après la mort de Gilles. Je décidai alors de lui laisser le temps nécessaire. L'exposition a ouvert seulement quelques mois après, le 21 octobre 1995. Lors de sa nouvelle exposition en septembre 1997, nous avions organisé conjointement une exposition de son cher David Armstrong dans l'espace sur rue de la galerie. La présence de Nan à Paris fut un enchantement. Les soirées à dîner, boire et danser, toutes plus inoubliables les unes que les autres. L'exposition reste un des grands moments de ma vie de

STÉPHANE IBARS: How did you discover Nan Goldin's work?

YVON LAMBERT: In the late 1980s, I had become almost familiar with Nan Goldin's work, firstly through what some of my friends were telling me about her, and then by way of various invitations I received. As we can see today, I still have on my desk a pile of invitations that I look at and sort out with great care. Before the Internet invasion, those invitations coming from all over the world were a considerable source of information about current events in the art world. I still have the habit of looking at them with great attention.

I think I saw some of Nan's works for the first time in Paris. agnès b.—a large part of whose collection was shown in Avignon in 2016—had discovered her work relatively early on, in the 1980s, and exhibited it in her gallery of the day in 1991. I can vaguely remember that on the invitation there was that sublime photograph of *Gina at Bruce's Dinner Party* wearing a green pullover and sitting at a table in front of what was a fantastic still life. Later on, incidentally, I bought that photograph, which is reproduced in this book (p. 15). Then it was Gilles Dusein who held an exhibition of her work in his Urbi et Orbi gallery. I was very fond of Gilles and the artistic line he championed. He was interested in marginal photographers whose work was deeply rooted in life, in life's strongest and deepest areas.

SI: What was your first meeting like?

YL: I didn't actually meet her until sometime later, in 1995. Matthew Marks, her American dealer, had invited me to a screening of the famous slideshow, *The Ballad of Sexual Dependency*, organized in his gallery one Sunday afternoon. It was planned for Nan to show up at around 3 pm. As always, when you look at that masterly work, you emerge thoroughly shaken up, so I decided to wait for Nan outside, in the street. Time seemed to be on hold.

At 4.30 pm, she was still not there, but I had a wild desire to meet her, so I decided to bide my time. She finally arrived with a group of four or five people. We had never set eyes on each other before that, but we looked at each other, definitely understood one another and then recognized each other, so to speak. She knew that I only spoke rudimentary English. Luckily she had come with her assistant, Marina Berio, half-Japanese and half-Italian, who had learnt to speak French. We started talking and then went off for dinner all together. It was like love at first sight. Something very powerful had happened between us. Nan told me that she had already noticed me a few years before, in 1993, at Gilles Dusein's funeral. In fact, we shared that friend, whom she had photographed throughout their relationship, right up until his tragic death.

As he talks, Yvon Lambert leafs through the maquette of this book and dwells on a photograph (p. 48-49). This photograph of Gilles in his hospital bed with Gotscho beside him is quite simply chilling. So disarmingly beautiful. I did immediately talk with Nan about a possible project in the offing, but I sensed that it was hard for her to go back to Paris to exhibit, after Gilles died. So, I decided to give her the time she needed. The exhibition opened a few months later, on 21 October 1995. During his new exhibition in September 1997, we jointly organized an exhibition of her dear David Armstrong in the storefront gallery. Nan's presence in Paris was enchanting. Evenings spent dining, wining and dancing, one more unforgettable than the last. That show is still one of the great moments of my life as a dealer. I remember writing this in the catalogue published for the occasion: "Above all I would like to thank Nan Goldin, who has become my lady-friend, for the sentimental place she knows how to make

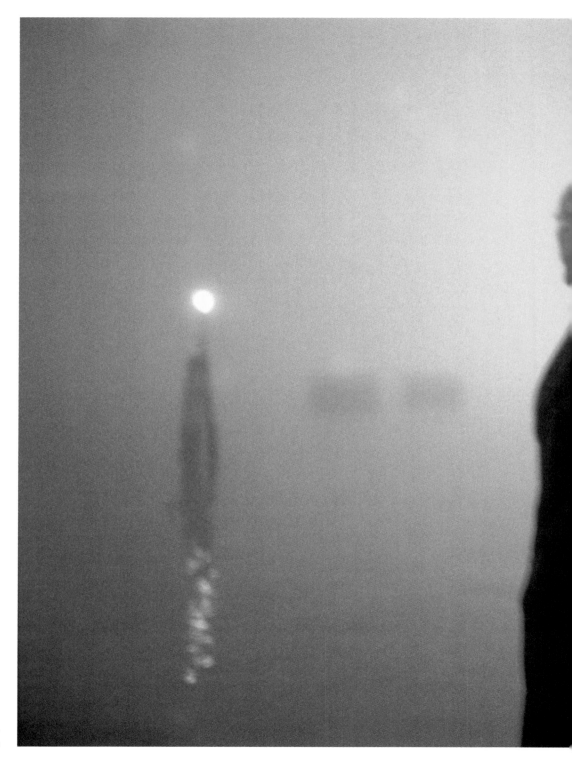

Guido on the Dock, Venice, 1998

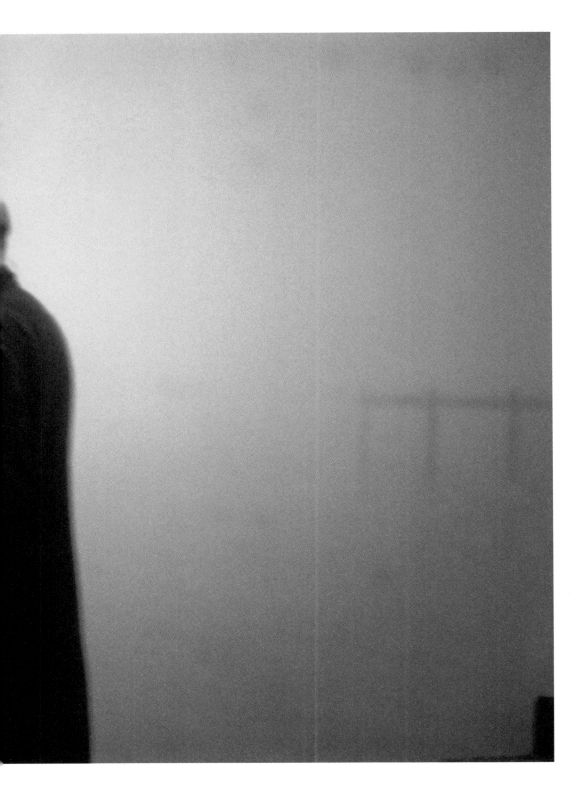

marchand. Je me souviens avoir écrit dans le catalogue publié à cette occasion : "Je voudrais remercier avant tout Nan Goldin qui est devenue mon amie, pour l'espace sentimental qu'elle sait nous faire toucher, sans cesse à la limite de nos réminiscences. En préparant cette exposition, la présence de Gilles Dusein nous accompagnait, Nan et moi. Je souhaite simplement que ce chemin nous désigne des horizons plus tendres, plus secrets, encore plus inoubliables."

SI : Vous dites avoir eu une envie folle de rencontrer Nan Goldin. Qu'y avait-il dans son œuvre qui vous donne tout de suite envie de défendre son travail et de le collectionner ? Votre galerie n'était pas réellement tournée vers la photographie.

YL : En effet, la photographie traditionnelle, académique, ne m'intéressait pas réellement. J'ai toujours eu besoin qu'il y ait autre chose que l'image, si intéressante soit-elle. C'est pourquoi j'ai toujours défendu le travail de cette génération qui se disait artiste avant tout et utilisait la photographie comme un médium parmi d'autres en le réinventant, comme Louise Lawler, Andres Serrano, plus tard Douglas Gordon et beaucoup d'autres. J'avais besoin d'un propos artistique riche, construit. Ce que je percevais à travers les photographies de Nan, c'était la perfection.

SI : Même si les images étaient si peu orthodoxes, avec des lumières, des cadrages et des flous si particuliers, dus à cette manière de travailler en *snapshot*, qui pouvaient les apparenter à des photos ratées. Et nous pourrions parler des séances de diaporama qui ressemblaient à des soirées passées en famille à visionner les souvenirs de vacances. Bien évidemment elles sont tout l'inverse.

YL : C'était tout l'inverse en effet. Ces photographies étaient en réalité la porte d'accès vers un monde méconnu de la plupart des gens. Nous découvrions pour beaucoup cette étrange famille que Nan s'était constituée et qui représentait des individualités si particulières − travestis, artistes, drag-queens, prostitué(e) s − qui abordaient la vie de façon si intense, mais aussi des personnages fragiles, confrontés pour le meilleur et pour le pire à la création la plus avant-gardiste, à la nuit, à la drogue et malheureusement au sida. Car le monde que l'on voit à travers les images de Nan est le monde que le sida frappe le plus fort à cette époque-là, sans aucune chance d'échapper à la mort pour ainsi dire. Beaucoup d'hommes et de femmes que nous connaissions et que nous voyons sur les photos sont morts depuis. Ces images sont autant de témoignages de la vie de cette communauté hors norme que l'artiste semblait photographier d'une manière clandestine et extraordinaire. Très peu de photographes faisaient cela à l'époque. Quand je feuillette comme nous le faisons là le catalogue *Golden Years*, je suis toujours très ému. Toutes ces photos sont extraordinaires.

SI : C'est un monde que vous connaissiez ?

YL : Je dirais que non. Ce n'est pas en passant à chaque fois une semaine à New York que l'on pouvait se frotter à ce monde. Je fréquentais le milieu de l'art contemporain, qui est fait de personnages singuliers et à travers lesquels on accède à certains lieux très particuliers, mais peu d'entre nous connaissaient en réalité le monde dépeint par Nan. Il fallait vivre à New York dans les milieux underground, y passer du temps avant que certaines portes s'ouvrent et que l'on soit familier de ces lieux et de ces gens inhabituels. Nan m'y a donné accès et nous y a donné accès à travers son travail.

SI : C'est donc une relation très intime qui vous lie à elle. Si l'on regarde le dos des œuvres conservées à Avignon, on découvre quantité de mots tendres et affectueux laissés à votre attention. Comme un amant qui laisserait des mots sur des post-it ou sur le miroir avant de partir…

YL : Nous avons eu une relation extrêmement proche et extrêmement forte. Une sorte d'amour très fort et partagé. Elle a d'ailleurs acheté un appartement pour vivre à Paris quand nous travaillions ensemble. C'est étonnant de voir le nombre d'autoportraits de Nan dans ma collection. C'est bien le signe d'un attachement très

for us, forever at the limit of our reminiscences. In preparing this exhibition, Gilles Dusein was ever present for Nan and me. I would simply like this path to offer us horizons that are more tender, more secret and still more unforgettable."

SI: You say you had a "wild desire" to meet Nan Goldin. What was there in her oeuvre that made you instantly want to champion her work and collect it? Your gallery wasn't really involved with photography…

YL: In fact, traditional, academic photo-graphy didn't really interest me. I've always had a need for something other than the image, no matter how interesting it might be. This is why I've always supported the work of that generation which called themselves artists, above all else, and used photography as one medium among others, by re-inventing it. People like Louise Lawler, Andres Serrano, and later on Douglas Gordon and many others. I needed a rich, constructed artistic idea. What I perceived through Nan's photographs was perfection.

SI: Even if the images were so unorthodox, with such special lights, framing and blurring, due to her way of working with snapshots, which could liken them to failed photos. And we could talk about the slideshow sessions which were like evenings spent with the family looking at family souvenirs. It goes without saying that they are just the opposite.

YL: Yes, it was, in fact, just the opposite. Those photographs were in reality the door offering access to a world little known to most people. Many of us discovered that strange family that Nan had made for herself, which represented such specific individuals, transvestites, artists, drag queens, prostitutes of both genders, who approached life in such an intense way, but also fragile characters, confronted for better or for worse with the most avant-garde kind of creation, with night life, drugs and, sadly, Aids. Because the world that we see through Nan's images is the world that Aids struck hardest of all at that particular time, leaving people with no chance of escaping death, as it were. A lot of

men and women we knew, whom we can see in the photos, have since died. Those images are so many testimonies to the life of that extraordinary community which the artist seemed to photograph in a clandestine and amazing way. Very few photographers were doing that in those days. When I leaf through *The Golden Years* catalogue, the way we're doing here, I always feel very moved. All those photographs are extraordinary.

SI: Is it a world you're acquainted with?

YL: Probably not. It's not by spending a week now and then in New York that you could rub shoulders with that world. I was in the contemporary art world which is made up of unusual people, through whom you have access to certain very special places, but few of us really knew the world depicted by Nan. You had to live in New York in underground circles and spend time there before certain doors were opened, and before you became familiar with those places and those unusual people. Nan gave me access and gave us access through her work.

SI: So, you have a very intimate relationship with her. If we look on the backs of the works held in Avignon, we find lots of tender and affectionate words written there for you to read. The way a lover might write words on post-its or on the mirror, before leaving…

YL: We had an extremely close and strong relation. A kind of very powerful and shared love. Incidentally, she bought an apartment so she could live in Paris when we were working together. It's amazing to see the number of Nan's self-portraits in my collection. This is certainly a sign of a very special attachment. We would talk about our love of art, literature, life in general and politics, lots of politics. Nan was a very engaged, committed artist, which you can feel in the works we're looking at, and she still is very engaged to this day.

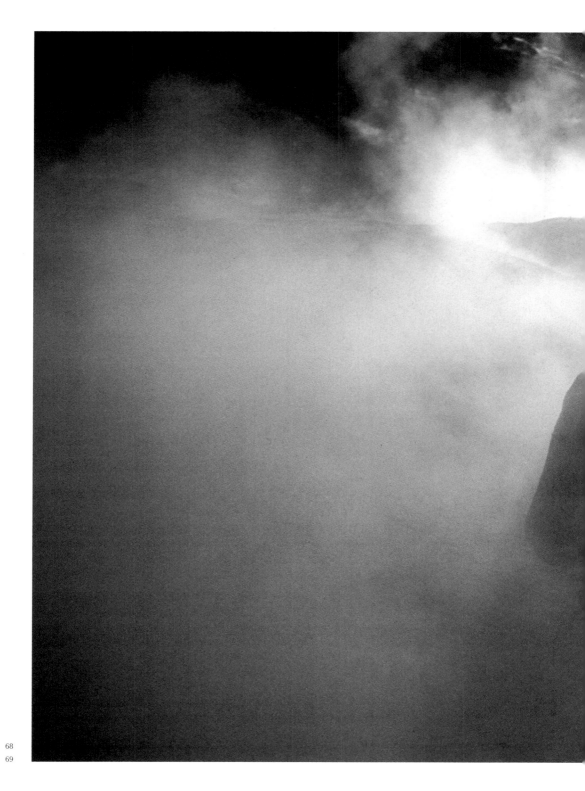

Bruce in the Smoke, Solfatara, Pozzuoli, Italy, 1995

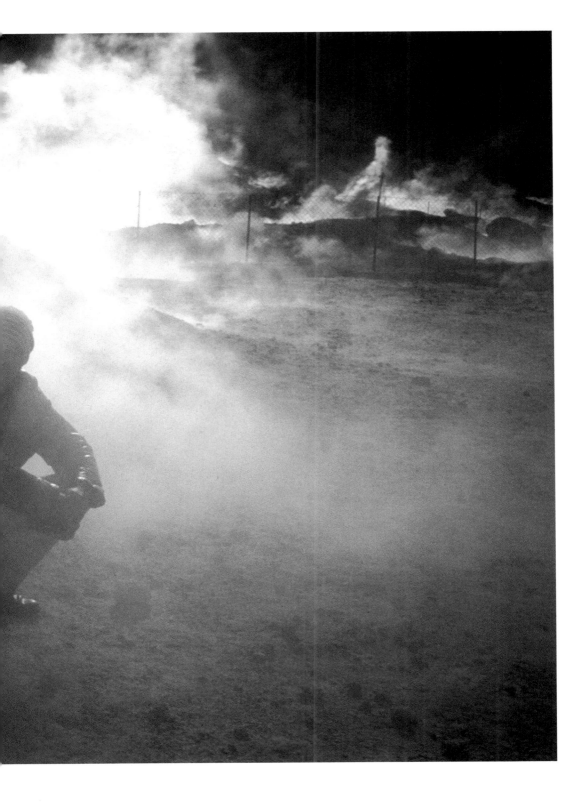

particulier. Nous parlions de nos amours pour l'art, la littérature, la vie en général et de politique, beaucoup. Nan était une artiste très engagée, cela se ressent dans les œuvres que nous voyons, et elle l'est encore énormément aujourd'hui.

SI : C'est étonnant de voir qu'à la même époque vous soutenez des artistes femmes dont le propos est extrêmement engagé politiquement et dont la parole trouve toujours un écho très fort dans la société actuelle…

YL : Il est vrai qu'à la même époque je travaillais avec Nan mais aussi Barbara Kruger ou Jenny Holzer. Je n'avais rien prémédité et je ne m'en suis pas rendu compte à ce moment-là. Je suis simplement tombé amoureux du travail de ces artistes, du cheminement, de la route qu'elles prenaient. Nan mène actuellement un combat de titan contre l'industrie pharmaceutique et les ravages de certains médicaments à base d'opiacé et fait avancer les choses de manière stupéfiante.

SI : La somme des photographies qu'elle a produite est considérable, mais y en a-t-il une qui vous touche plus que les autres ? Je me souviens être passé plusieurs fois en votre compagnie dans les salles du musée et vous vous êtes souvent arrêté devant *Pawel's Back*.

YL : Je ne crois pas pouvoir dire que j'en préfère une parmi toutes celles qu'elle a produites. Ce serait trop difficile. *Pawel's Back* (p. 46) est une très belle photographie, prise dans un hôtel. Elle me touche particulièrement car il fait partie des personnes de son entourage que j'ai bien connues. Mais il y en a tellement. La série consacrée à Gilles et Gotscho (p. 48-49) est formidable, mais si triste. Celle de cet homme à la fenêtre est magnifique (p. 73), mais aussi les travestis de Bangkok (p. 16-17), ou ce travesti attablé (p. 15) et cette photographie de Trixie (p. 15), alanguie après la fête, semblant avoir mal partout, presque détruite par la nuit, fumant sur une sorte de méridienne qui menace de s'écrouler à tout moment…
Si je dois n'en citer qu'une ce serait le *slideshow All by Myself*. J'avais dit à Nan que je souhaitais absolument un *slideshow*. Elle s'est mise au travail

et a conçu pour moi cette pièce magistrale qui fait aujourd'hui partie de ma donation à l'État français. Elle y fait une sorte de bilan de sa vie, à 40 ans, avec en fond la voix inimitable et si poignante d'Eartha Kitt. Quand je l'ai présenté dans ma galerie, rue Vieille-du-Temple, les visiteurs arrivaient par flots découvrir ce qui reste aujourd'hui pour moi un véritable chef-d'œuvre et qui vous touche aux larmes quand vous le regardez. Martine, qui était ma proche collaboratrice durant cette période et dont je suis resté très proche, me dit toujours que l'on sent tout de suite que l'œuvre a été réalisée en pensant à moi.

SI : Quel serait le plus beau souvenir que vous gardez en mémoire ?

YL : Nous venons de voir ce portrait de moi à Notre-Dame-de-la-Garde, à Marseille (p. 86-87). Je n'attache aucune importance aux photographies qui me concernent, mais celle-ci me rappelle une journée très particulière. Nous étions partis nous promener en Provence et à Marseille. J'avais amené Nan à Notre-Dame-de-la-Garde, sachant qu'elle serait émerveillée par la vue et les ex-voto si beaux et si singuliers. Elle était ravie de cette découverte. Dans ce lieu si spirituel, nous avons commencé chacun à penser à nos proches, à ceux qui nous avaient quittés, emportés par le sida. Mon proche collaborateur Erik Vénard était en train de perdre le combat contre la maladie et nous avons été pris d'une émotion très forte. Nous nous sommes pris dans les bras et avons vécu un moment de communion hors du commun.

SI: It's surprising to see that, in the same period, you supported women artists whose ideas are extremely engaged politically, and whose words always find a very strong echo in present-day society…

YL: It's true that at the same time I was working with Nan, but also with Barbara Kruger or Jenny Holzer. I never premeditated anything, and I didn't realize it at that particular time. I simply fell in love with the work of those artists, and the path and route they were taking. Nan is currently waging a titanic war against the pharmaceutical industry and the ravages of certain opioids, and she's moving things forward in an amazing way.

SI: The total number of photographs she's produced is considerable, but is there one which touches you more than the others? I remember going several times with you through museum rooms, and you often stopped in front of *Pawel's Back*.

YL: I don't think I could say that I prefer one in particular among all the photos she's produced. It would be too difficult. *Pawel's Back* (p. 46) is a very beautiful photograph taken in a hotel. It touches me in particular because it is part of the people in her entourage whom I knew well. But there are so many. The series devoted to Gilles and Gotscho (p. 48-49) is tremendous, but so sad. The one of that man in the window is magnificent (p. 73), but so are the transvestites of Bangkok (p. 16-17) and that transvestite sitting at the table (p. 15), and that photograph of Trixie (p. 15), tired after the party, looking as if she hurts everywhere, almost destroyed by the night, smoking on a sort of chaise longue, which looks as if it's going to collapse at any moment…
If I had to mention just one, it would be the slideshow *All by Myself*. I told Nan that I absolutely wanted a slideshow. She set to work and devised that masterly piece for me, which is today part of my donation to the French state. In it, she draws up a sort of report of her life, aged 40, with, in the background, the inimitable and extremely poignant voice of Eartha Kitt. When I showed it in my gallery on Rue Vieille-du-Temple, visitors came in droves to discover what is still for me nothing less than a masterpiece, which brings tears to your eyes when you look at it. Martine, who was my close associate in that period, with whom I'm still very close, always tells me that you feel immediately that the work was made with me in mind.

SI: What would be your most beautiful memory of Nan?

YL: We've just seen that portrait of me at Notre-Dame-de-la-Garde, in Marseille (p. 86-87). I don't attach any importance to photographs about me, but that one reminds me of a very specific day. We had gone walking in Provence and Marseille. I had taken Nan to Notre-Dame-de-la-Garde, knowing that she would be amazed by the view and those beautiful and unusual ex-votos. She was thrilled by that discovery. In that extremely spiritual place, we each started to think of our nearest and dearest, the people who had left us, swept off by Aids. My close associate Erik Vénard was in the process of losing his battle against the illness, and we were both quite choked up. We took each other in our arms and had an extraordinary moment of communion.

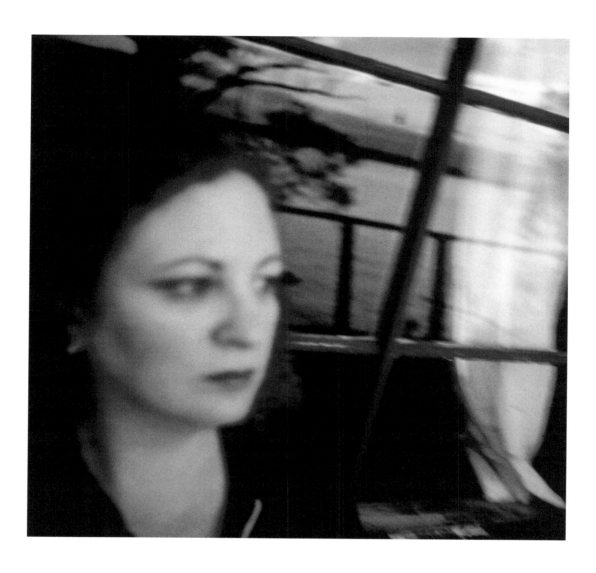

Self-Portrait by the Lake, Skowhegan, Maine, 1996

P. 73
Anthony by the Sea, Brighton, England, 1979

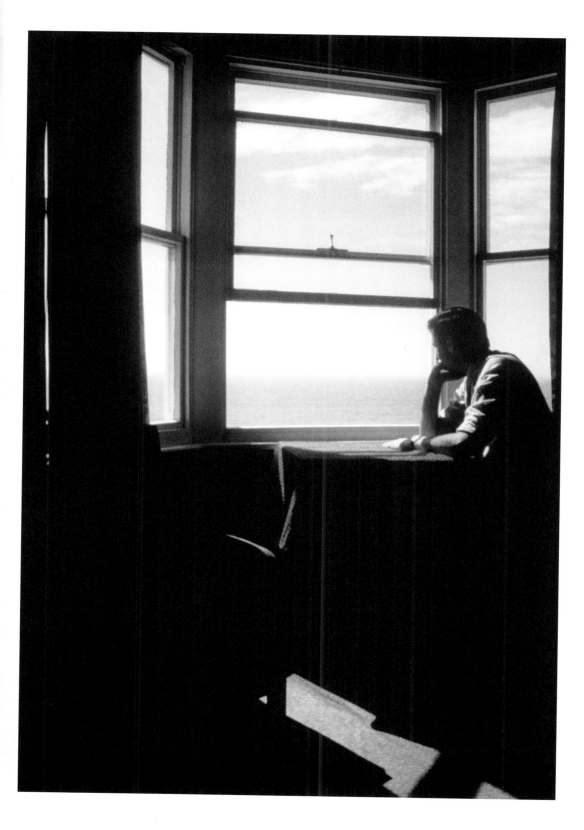

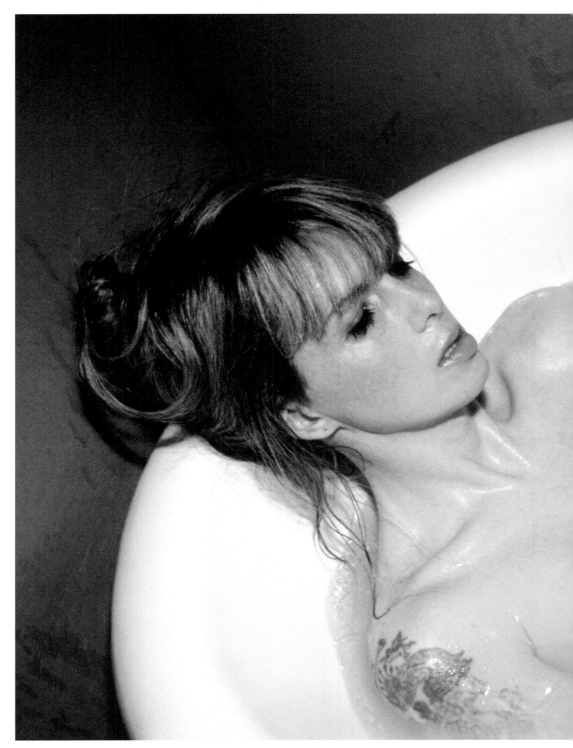

Joey in My Bathtub, Sag Harbor, 1999

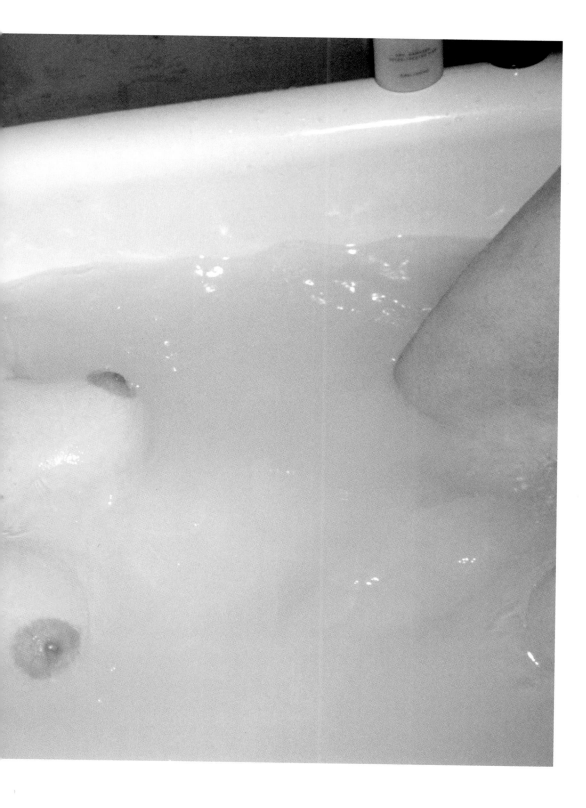

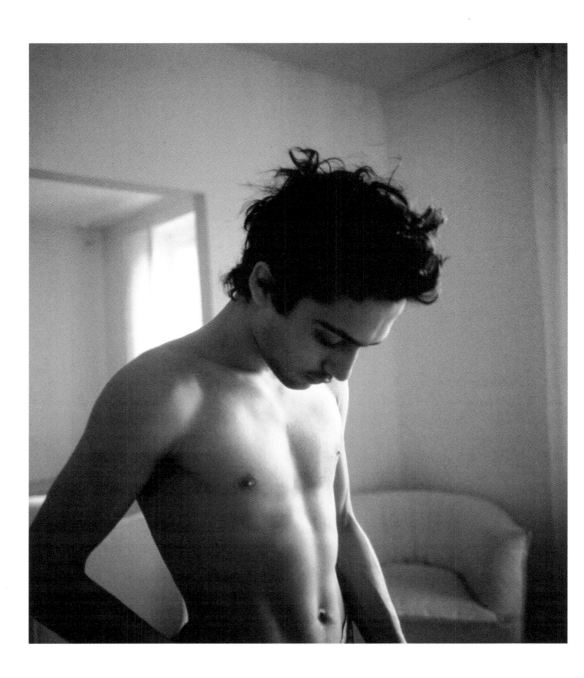

David H. Looking Down, Zurich, 1998

P. 77
The Kitchen Series. Valérie in the Light, Bruno in the Dark, Paris, 2001
Amanda in the Shower, Hambourg, 1992

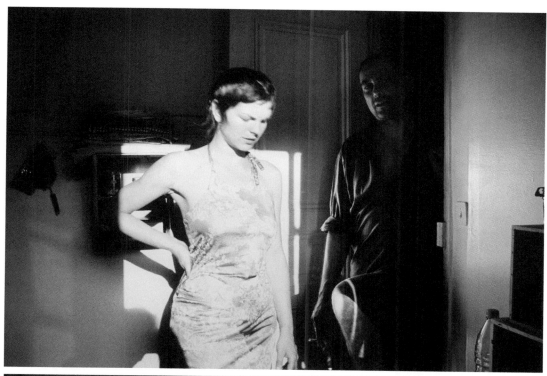

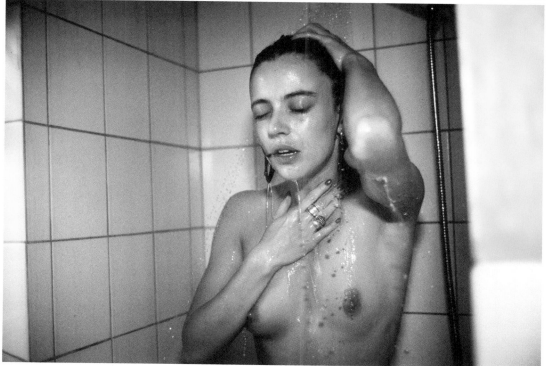

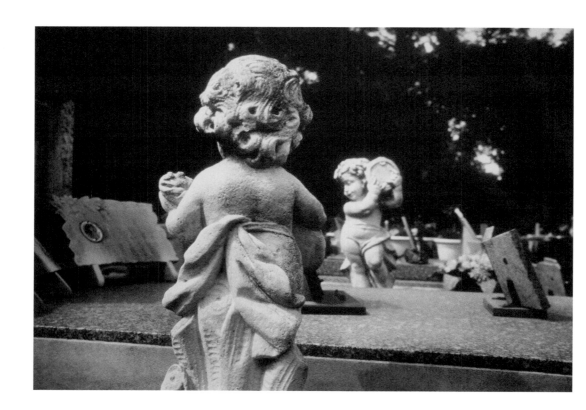

Angels Playing Music on Gravestone, Châteauneuf de Gadagne, 2001

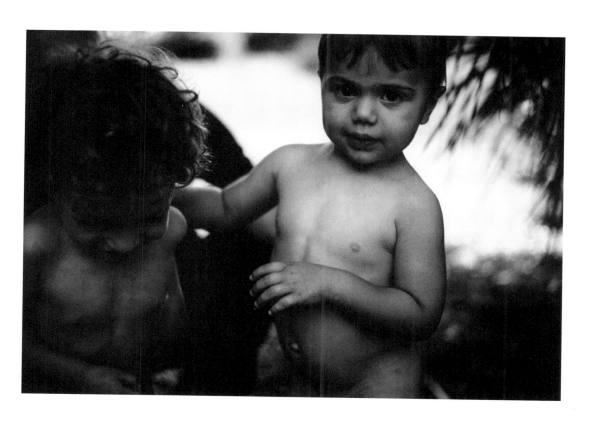

Isabella With Elio, St Rémy de Provence, France, 2002

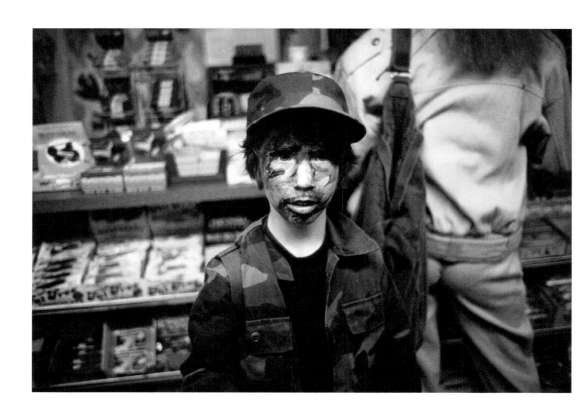

Io in Camouflage, NYC, 1994

P. 81
Bruno With His Tattoo, Naples, 1995

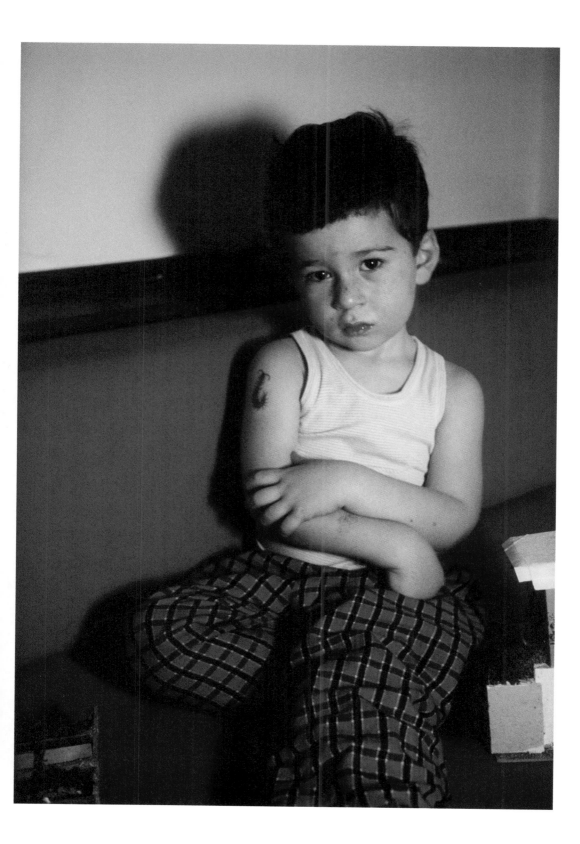

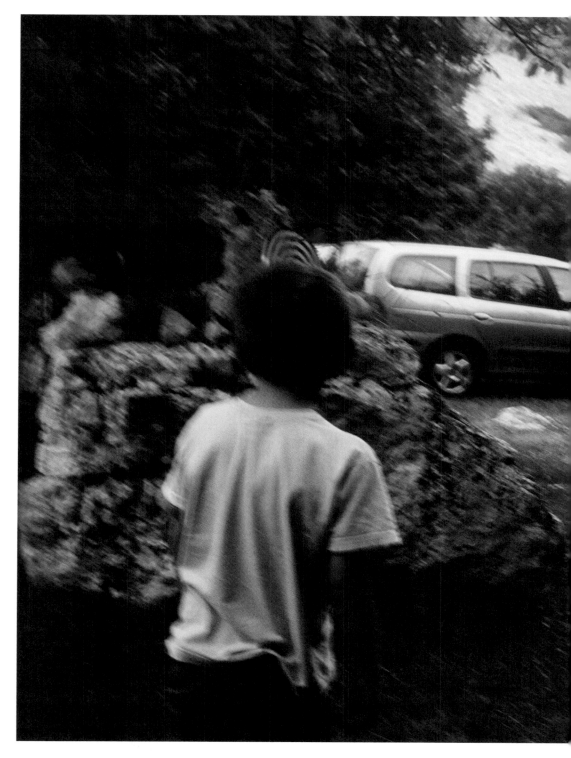

Douglas Gordon Playing Darts With Leonard, Vence, France, 2002

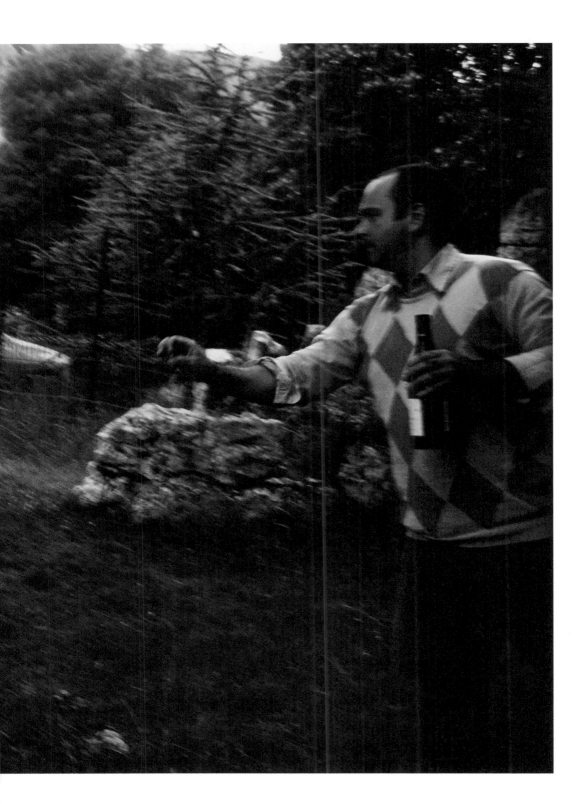

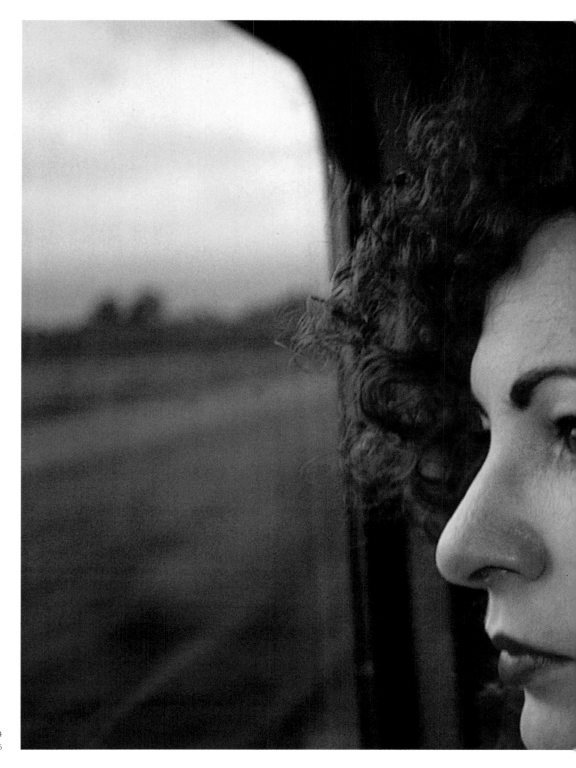

Self-Portrait on the Train, 1992

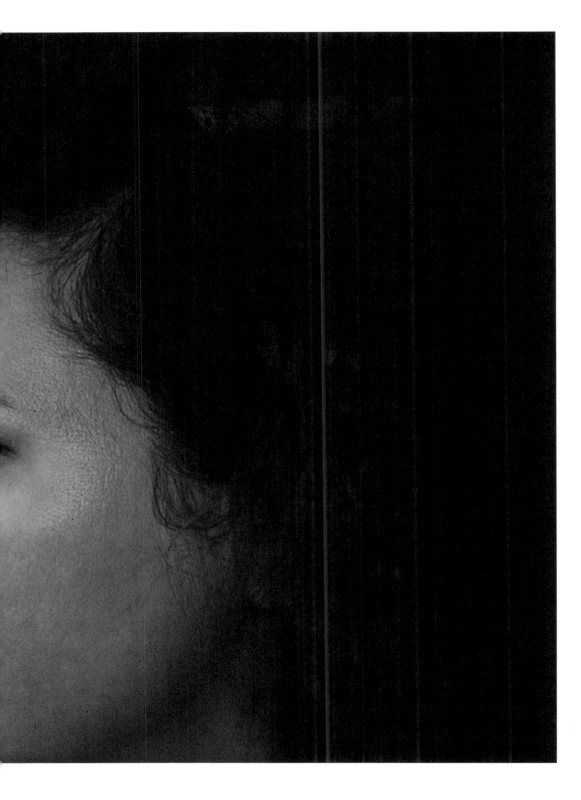

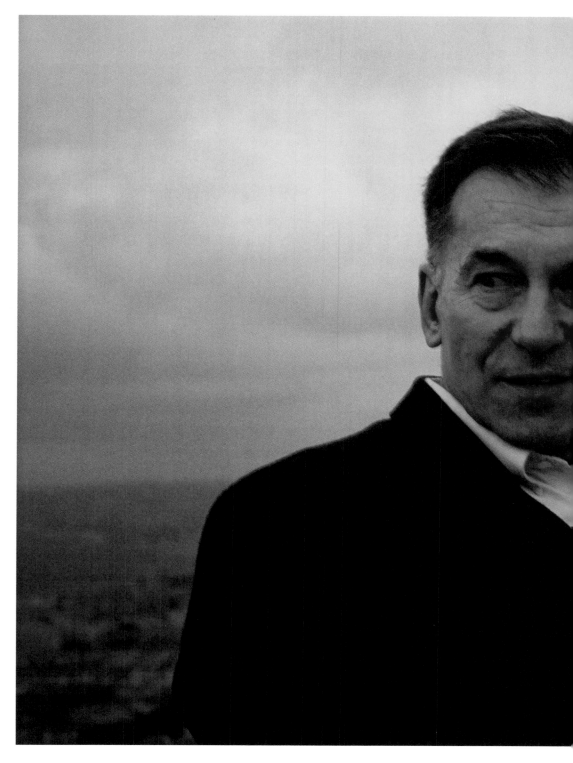

Yvon at Notre-Dame-de-la-Garde, Marseille, 1996

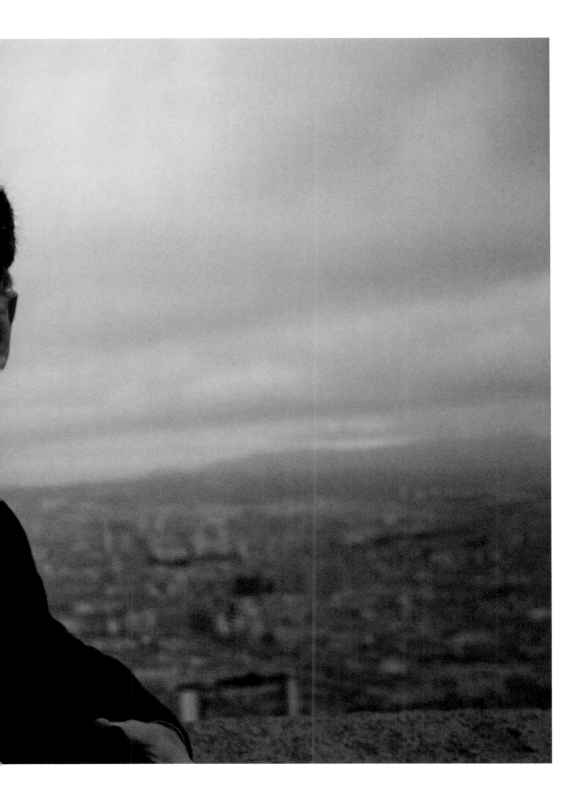

EXPOSITIONS PERSONNELLES DE NAN GOLDIN

organisées à la galerie Yvon Lambert, Paris

- "The Golden Years",
21 octobre-23 décembre 1995
- "Love Streams",
13 septembre-31 octobre 1997
- "Honey on a Razor Blade",
5 juin-24 juillet 2004

PRÉSENTATION DES ŒUVRES DE NAN GOLDIN

à la Collection Lambert, Avignon

- "Rendez-vous 1", 27 juin-1er octobre 2000
- "Rendez-vous 2", 1er décembre 2000-
31 mars 2001
- "Collections d'artistes", 1er juillet-30
novembre 2001
- "Photographier", 1er juin-24 novembre 2002
- "À fripon, fripon et demi. Pour une école
buissonnière", 21 février-6 juin 2004
- "5 ans. Les œuvres de la Collection
Lambert", 25 juin 2005-30 mai 2006
- "J'embrasse pas", 27 octobre 2007-
20 janvier 2008
- "Retour de Rome", 14 décembre 2008-
31 mai 2009
- "Je crois aux miracles. 10 ans de la
Collection Lambert", 12 décembre 2010-
8 mai 2011
- "Les chefs-d'œuvre de la donation Yvon
Lambert", 7 juillet-11 novembre 2012
- "Mirages d'Orient, grenades et figues de
barbarie. Chassé-croisé en Méditerranée",
9 décembre 2012-28 avril 2013
- "Patrice Chéreau. Un musée imaginaire",
11 juillet-18 octobre 2015
- "Réouverture de la Collection Lambert",
11 juillet-18 octobre 2015
- "Au cœur. Territoires de l'enfance",
3 juillet-6 novembre 2016
- "J'♥ Avignon. 1998-2017, prêts, dons
et acquisitions d'œuvres pour le musée",
3 décembre 2017-20 mai 2018
- "Un art de notre temps #2. Œuvres de
la Collection Lambert", 11 juin 2019-
1er mars 2020
- "Je refléterai ce que tu es… L'intime
dans la Collection Lambert de Nan Goldin
à Roni Horn", 24 avril-14 juin 2019

QUELQUES EXPOSITIONS MAJEURES DE NAN GOLDIN

à travers le monde

- "Project, Inc.", Cambridge, 1973
- Atlantic Gallery (avec David Armstrong), Boston, 1977
- "Currents", The Institute of Contemporary Art, Boston, 1985
- Les Rencontres d'Arles, Arles, 1987
- Houston FotoFest, Rice University Media Center, Houston, 1988
- Brandts Klædefabrik, Odense, 1989
- "The Cookie Portfolio 1976-89", Photographic Resource Center, Boston, 1990
- "Life / Loss / Obsession", Fotografische Sammlung, Museum Folkwang, Essen, 1992
- "The Other Side", 1972-1993, Pace / MacGill Gallery, New York, 1993
- "La Vida Sin Amor No Tiene Sentido", Fundación "la Caixa", Barcelone, 4 juin-25 juillet 1993
- "A Double Life", Matthew Marks Gallery (avec David Armstrong), New York, 8 décembre 1993-29 janvier 1994
- "Tokyo Love", Shiseido Artspace (avec Nobuyoshi Araki), Tokyo, 1994
- Die Neue Nationalgalerie, Berlin, 1994
- Centre d'Art Contemporain, Genève, 1995
- "I'll Be Your Mirror", Whitney Museum of American Art, New York, 3 octobre 1996-5 janvier 1997 / Kunstmuseum, Wolfsburg / Stedelijk Museum, Amsterdam / Fotomuseum Winterthour / Kunsthalle Wien, Vienne / National Museum, Prague
- Yamaguchi Prefectural Museum of Art, Yamaguchi, 1998
- "Nan Goldin: Recent Photographs", Contemporary Arts Museum, Houston, 24 juin-8 août 1999
- National Gallery of Iceland, Reykjavik, 30 septembre-24 octobre 1999
- "Thanksgiving", White Cube, Londres, 26 novembre 1999-15 janvier 2000
- "Le feu follet", Centre Pompidou, musée national d'Art moderne, Paris, 11 octobre-31 décembre 2001 / Whitechapel Art Gallery, Londres / Museo Reina Sofia, Madrid / Fundação Serralves, Porto / Castello di Rivoli, Turin / Centre d'art contemporain, château Ujazdowski, Varsovie
- "Nan Goldin", musée d'Art contemporain de Montréal, 22 mai-7 septembre 2003
- "Devil's Playground", Castello di Rivoli, Museo d'Arte Contemporanea, Turin, 23 octobre 2002-13 janvier 2003
- "Sœurs, Saintes et Sibylles", Chapelle Saint-Louis de la Salpêtrière, Paris, 16 septembre-1er novembre 2004
- "Fantastic Tales: The Photography of Nan Goldin", Palmer Museum of Art, The Pennsylvania State University, 30 août-4 décembre 2005
- "Nan Goldin: Stories Retold", The Museum of Fine Arts, Houston, 4 novembre 2006-10 février 2007
- "Nan Goldin, Hasselblad Award Winner 2007", Hasselblad Center, Göteborg, 2007
- "Nan Goldin", Museum of Contemporary Art Kiasma, Helsinki, 1er février-13 avril 2008
- "Poste Restante", C/O Berlin Foundation, Berlin, 10 octobre-6 décembre 2009
- "Scopophilia", Musée du Louvre, Paris, 4 novembre 2010-31 janvier 2011
- "Heartbeat", Museu de Arte Moderna, Rio de Janeiro, 8 février-8 avril 2012
- "Nan Goldin", Kestner Gesellschaft, Hanovre, 19 juin-27 septembre 2015
- "The Ballad of Sexual Dependency", The Museum of Modern Art, New York, 11 juin 2016-16 avril 2017
- "Nan Goldin. Weekend Plans", Irish Museum of Modern Art, Dublin, 16 juin-15 octobre 2017
- "Nan Goldin", Portland Museum of Art, Portland, 6 octobre-31 décembre 2017
- "Nan Goldin, Fata Morgana", château d'Hardelot, Condette, 2 juin-11 novembre 2018
- "The Ballad of Sexual Dependency", Tate Modern, Londres, 1er mai-27 octobre 2019

LISTE DES ŒUVRES DE NAN GOLDIN
en dépôt à la Collection Lambert

David at Grove Street, Boston, 1972,
33,5 × 22,5 cm, collection privée / Dépôt à la
Collection Lambert, Avignon

Marlene in the Profile Room, 1973,
50,8 × 40,6 cm, collection privée / Dépôt à la
Collection Lambert, Avignon

Anthony by the Sea, Brighton, England, 1979,
101,5 × 70 cm, collection privée / Dépôt à la
Collection Lambert, Avignon

French Chris on Back of the Convertible, NY, 1979,
70 × 101,5 cm, FNAC 2013-0139, donation
Yvon Lambert à l'État français / Centre
national des arts plastiques / Dépôt à la
Collection Lambert, Avignon

Trixie on the Coat, NYC, 1979, 70 × 101,5 cm,
FNAC 2013-0138, donation Yvon Lambert
à l'État français / Centre national des arts
plastiques / Dépôt à la Collection Lambert,
Avignon

The Hug, 1980, 100 × 68,5 cm, FNAC 2013-
0140, donation Yvon Lambert à l'État
français / Centre national des arts plastiques /
Dépôt à la Collection Lambert, Avignon

Brian on My Bed With Bars, NYC, 1983,
70 × 101,5 cm, FNAC 2013-0143, donation
Yvon Lambert à l'État français / Centre
national des arts plastiques / Dépôt à la
Collection Lambert, Avignon

Brian's Birthday, NYC, 1983, 70 × 101,5 cm,
FNAC 2013-0142, donation Yvon Lambert
à l'État français / Centre national des arts
plastiques / Dépôt à la Collection Lambert,
Avignon

Nan and Brian in Bed With Kimono, NYC, 1983,
68,5 × 100 cm, FNAC 2013-0141, donation
Yvon Lambert à l'État français / Centre
national des arts plastiques / Dépôt à la
Collection Lambert, Avignon

Self-Portrait in Rhinestones, NYC, 1985,
100 × 68,5 cm, FNAC 2013-0144, donation
Yvon Lambert à l'État français / Centre
national des arts plastiques / Dépôt à la
Collection Lambert, Avignon

*Cookie by the Sea, Walking Down to the Sea,
Sorranto, Italie*, 1986, 70 × 101,5 cm, collection
privée / Dépôt à la Collection Lambert,
Avignon

*Self-Portrait in the Mirror, The Lodge, Belmont,
MA*, 1988, 70 × 101,5 cm, FNAC 2013-0145,
donation Yvon Lambert à l'État français /
Centre national des arts plastiques / Dépôt
à la Collection Lambert, Avignon

*Rebecca With Io as Madonna and Child, Positano,
Italy*, 1989, 100 × 68,5 cm, FNAC 2013-0148,
donation Yvon Lambert à l'État français /
Centre national des arts plastiques / Dépôt
à la Collection Lambert, Avignon

Self-Portrait Eyes Inward, Boston, 1989,
68,5 × 100 cm, FNAC 2013-0146, donation
Yvon Lambert à l'État français / Centre
national des arts plastiques / Dépôt à la
Collection Lambert, Avignon

Self-Portrait Writing in Diary, Boston, 1989,
68,5 × 100 cm, FNAC 2013-0147, donation
Yvon Lambert à l'État français / Centre
national des arts plastiques / Dépôt à la
Collection Lambert, Avignon

Sharon With Cookie on the Bed, Provincetown, 1989,
70 × 101,5 cm, collection privée / Dépôt à la
Collection Lambert, Avignon

Gina at Bruce's Dinner Party, NYC, 1991,
68,5 × 100 cm, FNAC 2013-0150, donation
Yvon Lambert à l'État français / Centre
national des arts plastiques / Dépôt à la
Collection Lambert, Avignon

Joey at the Love Ball, NYC, 1991, 68,5 × 100 cm,
FNAC 2013-0149, donation Yvon Lambert
à l'État français / Centre national des arts
plastiques / Dépôt à la Collection Lambert,
Avignon

Amanda in the Shower, Hambourg, 1992, 68,5 × 100 cm, FNAC 2013-0154, donation Yvon Lambert à l'État français / Centre national des arts plastiques / Dépôt à la Collection Lambert, Avignon

At the Bar: Toon, C., and So, Bangkok, 1992, 68,5 × 100 cm, FNAC 2013-0153, donation Yvon Lambert à l'État français / Centre national des arts plastiques / Dépôt à la Collection Lambert, Avignon

David in Bed, Leipzig, Germany, 1992, 68,5 × 100 cm, FNAC 2013-0151, donation Yvon Lambert à l'État français / Centre national des arts plastiques / Dépôt à la Collection Lambert, Avignon

Gilles and Gotscho Embracing, Paris, 1992, 68,5 × 100 cm, collection privée / Dépôt à la Collection Lambert, Avignon

Morning Light at Hotel Village, Hambourg, 1992, 70 × 101,5 cm, FNAC 2013-0152, donation Yvon Lambert à l'État français / Centre national des arts plastiques / Dépôt à la Collection Lambert, Avignon

Self-Portrait on the Train, 1992, 68,5 × 100 cm, FNAC 2013-0155, donation Yvon Lambert à l'État français / Centre national des arts plastiques / Dépôt à la Collection Lambert, Avignon

Geno by the Lake, Bavaria, 1994, 70 × 101,5 cm, collection privée / Dépôt à la Collection Lambert, Avignon

Io in Camouflage, NYC, 1994, 68,5 × 100 cm, FNAC 2013-0156, donation Yvon Lambert à l'État français / Centre national des arts plastiques / Dépôt à la Collection Lambert, Avignon

Kathe and Sharon Embraced, NYC, 1994, 70 × 101,5 cm, collection privée / Dépôt à la Collection Lambert, Avignon

Bruce in the Smoke, Solfatara, Pozzuoli, Italy, 1995, 180 × 350 cm, FNAC 2013-0157, donation Yvon Lambert à l'État français / Centre national

des arts plastiques / Dépôt à la Collection Lambert, Avignon

Bruno With his Tattoo, Naples, 1995, 70 × 101,5 cm, collection privée / Dépôt à la Collection Lambert, Avignon

Self-Portrait (All by Myself), 1995, projection de 95 diapositives avec bande sonore / projection of 95 slides with soundtrack, 5 min 30 sec, FNAC 2017-0023, donation Yvon Lambert à l'État français / Centre national des arts plastiques / Dépôt à la Collection Lambert, Avignon

Sharon in the River, Eagles Mere, PA, 1995, 70 × 101,5 cm, collection privée / Dépôt à la Collection Lambert, Avignon

Greer's Life, Chicago, 1996, 76 × 101,5 cm, FNAC 2013-0160, donation Yvon Lambert à l'État français / Centre national des arts plastiques / Dépôt à la Collection Lambert, Avignon

Pawel's Back, East Hampton, 1996, 70 × 101,5 cm, collection privée / Dépôt à la Collection Lambert, Avignon

Self-Portrait by the Lake, Skowhegan, Maine, 1996, 75 × 75 cm, FNAC 2013-0159, donation Yvon Lambert à l'État français / Centre national des arts plastiques / Dépôt à la Collection Lambert, Avignon

Statue With Flowing Breasts, Amalfi, 1996, 101,5 × 70 cm, collection privée / Dépôt à la Collection Lambert, Avignon

Yvon at Notre-Dame-de-la-Garde, Marseille, 1996, 68,5 × 100 cm, FNAC 2013-0158, donation Yvon Lambert à l'État français / Centre national des arts plastiques / Dépôt à la Collection Lambert, Avignon

Piotr and Jorg on Their Hotel Bed, Wolfsburg, 1997, 70 × 101,5 cm, collection privée / Dépôt à la Collection Lambert, Avignon

Clae's Baby Daughter, Ulrika, 1998, 70 × 101,5 cm, collection privée / Dépôt à la Collection Lambert, Avignon

David H. Looking Down, Zurich, 1998,
100 × 68,5 cm, collection privée / Dépôt à la
Collection Lambert, Avignon
Fatima Candles, Portugal, 1998, 64 × 96 cm,
FNAC 2013-0161, donation Yvon Lambert
à l'État français / Centre national des arts
plastiques / Dépôt à la Collection Lambert,
Avignon

Guido on the Dock, Venice, 1998, 180 × 270 cm,
FNAC 2013-0163, donation Yvon Lambert
à l'État français / Centre national des arts
plastiques / Dépôt à la Collection Lambert,
Avignon

Klara and Edda Belly Dancing, Berlin, 1998,
101,5 × 70 cm, collection privée / Dépôt à la
Collection Lambert, Avignon

*Self-Portrait at Golden River, on Bridge, Silver Hill
Hospital, Connecticut*, 1998, 180 × 270 cm,
FNAC 2013-0162, donation Yvon Lambert
à l'État français / Centre national des arts
plastiques / Dépôt à la Collection Lambert,
Avignon

Self-Portrait, Baur au Lac Hotel, Zurich, 1998,
65,8 × 98,4 cm, FNAC 2013-0164, donation
Yvon Lambert à l'État français / Centre
national des arts plastiques / Dépôt à la
Collection Lambert, Avignon

Christine Floating in the Waves, St Barth's, 1999,
70 × 101,5 cm, collection privée / Dépôt à la
Collection Lambert, Avignon

Clemens and Jens on the Train to Paris, 1999,
70 × 101,5 cm, collection privée / Dépôt à la
Collection Lambert, Avignon

*Joana and Aurèle Making Out in My Living Room,
NYC*, 1999, 100 × 68,5 cm, FNAC 2013-0165,
donation Yvon Lambert à l'État français /
Centre national des arts plastiques / Dépôt à
la Collection Lambert, Avignon

Joey in My Bathtub, Sag Harbor, 1999,
68,5 × 100 cm, collection privée / Dépôt à la
Collection Lambert, Avignon

Lou Throwing Ball in Air, Christmas, Sag Harbor,
1999, 70 × 101,5 cm, collection privée /
Dépôt à la Collection Lambert, Avignon

Old Green Tree, Redwood Forest, 1999,
101,5 × 70 cm, collection privée / Dépôt à la
Collection Lambert, Avignon

*Clemens Masturbating in my Mirror, Sag Harbor,
NY*, 2000, 68,5 × 100 cm, FNAC 2013-0167,
donation Yvon Lambert à l'État français /
Centre national des arts plastiques / Dépôt à
la Collection Lambert, Avignon

My Collection and My Red Shelves, 2000,
70 × 101,5 cm, FNAC 2013-0166, donation
Yvon Lambert à l'État français / Centre
national des arts plastiques / Dépôt à la
Collection Lambert, Avignon

*Angels Playing Music on Gravestone, Châteauneuf
de Gadagne*, 2001, 70 × 101,5 cm, collection
privée / Dépôt à la Collection Lambert,
Avignon

Bruno and Valérie Embraced Passionately, Paris,
2001, 70 × 101,5 cm, collection privée /
Dépôt à la Collection Lambert, Avignon

*Clemens and Jens: Jens Squeezing Clemens Nipples,
Paris*, 2001, 70 × 101,5 cm, collection privée /
Dépôt à la Collection Lambert, Avignon

Clemens and Jens Making Out, Paris, 2001,
70 × 101,5 cm, collection privée / Dépôt à la
Collection Lambert, Avignon

Clemens Cumming, Paris, 2001, 70 × 101,5 cm,
collection privée / Dépôt à la Collection
Lambert, Avignon

Franca and Sofia Head to Head, Zurich, 2001,
70 × 101,5 cm, collection privée / Dépôt à la
Collection Lambert, Avignon

Franca Holding Sofia from Behind, Zurich, 2001,
101,5 × 70 cm, collection privée / Dépôt à la
Collection Lambert, Avignon

*Jens: Clemens Starting Love Making: Body Shapes,
Paris*, 2001, 68,5 × 100 cm, FNAC 2013-0169,
donation Yvon Lambert à l'État français /
Centre national des arts plastiques / Dépôt à
la Collection Lambert, Avignon
Julia, Maria's Daughter on the Bed, Paris, 2001,
70 × 101,5 cm, collection privée / Dépôt à la
Collection Lambert, Avignon

Simon and Jessica in a Towel, Avignon, 2001,
70 × 101,5 cm, collection privée / Dépôt à la
Collection Lambert, Avignon

*Simon and Jessica in Bed. Simon Holding Jessica
Against the Wall, Paris*, 2001, 70 × 101,5 cm,
collection privée / Dépôt à la Collection
Lambert, Avignon

Simon and Jessica in the Pool at Night, Avignon,
2001, 70 × 101,5 cm, collection privée /
Dépôt à la Collection Lambert, Avignon

Simon and Jessica Kissing in the Pool, Avignon,
2001, 70 × 101,5 cm, collection privée /
Dépôt à la Collection Lambert, Avignon

Simon in Front of Yvon's Maison, Summer, Avignon,
2001, 70 × 101,5 cm, collection privée /
Dépôt à la Collection Lambert, Avignon

*The Kitchen Series. Valérie in the Light, Bruno in the
Dark, Paris*, 2001, 70 × 101,5 cm, FNAC 2013-
0168, donation Yvon Lambert à l'État
français / Centre national des arts plastiques /
Dépôt à la Collection Lambert, Avignon

*Douglas Gordon Playing Darts With Leonard, Vence,
France*, 2002, 68,5 × 100 cm, FNAC 2013-0171,
donation Yvon Lambert à l'État français /
Centre national des arts plastiques / Dépôt à
la Collection Lambert, Avignon

Holy Sheep, Rathmullan, Ireland, 2002,
70 × 101,5 cm, collection privée / Dépôt à la
Collection Lambert, Avignon

Isabella With Elio, St Rémy de Provence, France,
2002, 70 × 101,5 cm, FNAC 2013-0170, donation
Yvon Lambert à l'État français / Centre
national des arts plastiques / Dépôt à la
Collection Lambert, Avignon

Orchid in My Room, Priory Hospital, London,
2002, 70 × 101,5 cm, collection privée /
Dépôt à la Collection Lambert, Avignon

*Jabalowe Lying on His Sofa, Ramadan, Luxor,
Egypt*, 2003, 70 × 101,5 cm, collection privée /
Dépôt à la Collection Lambert, Avignon

Sunset Like Hair, Sète, France, 2003,
68,5 × 100 cm, collection privée / Dépôt à la
Collection Lambert, Avignon

*Tree in First Snowfall, The Priory Hospital
Roehampton, London*, 2003, 70 × 101,5 cm,
collection privée / Dépôt à la Collection
Lambert, Avignon

Toutes les photographies sont des tirages
argentiques / All the photographs are silver
prints.

Remerciements

Franck Riester,
ministre de la Culture

Cécile Helle,
maire d'Avignon

Marc Ceccaldi,
directeur régional des affaires culturelles de Provence-Alpes-Côte d'Azur

Renaud Muselier,
président de la Région Sud Provence-Alpes-Côte d'Azur

Béatrice Salmon,
directrice du Centre national des arts plastiques

Laurent Bourgois et l'Association des amis de la Collection Lambert,
Avignon

La Collection Lambert remercie tout particulièrement Yvon Lambert, Ève
Lambert et le Studio Nan Goldin

ÉQUIPE DE LA COLLECTION LAMBERT

Président d'honneur
Yvon Lambert

Président du conseil d'administration
Jean-Luc Choplin

Directeur
Alain Lombard

Administrateur
Pierre Vialle

Programmation artistique et culturelle
Stéphane Ibars

Communication
Stéphane Ibars, Florence Tabourdeau, Cyril Bruckler

Conservation et restauration
Zoë Renaudie, assistée de Laetitia Sanz et Lise Vanthournout

Régie des œuvres
Guy Cortes, Philippe Daval, Abdelkader Kedjam

Service des publics
Tiphanie Romain, Anaïs Arvis, Alice Durel, assistées de
Florent Dragone et Johanna Pracht

Accueil des publics
Florence Tabourdeau

Publications
Aude Marquet

Éditions d'artistes et multiples
Tiphanie Romain

Librairie
Christophe Martin

Comptabilité et secrétariat
Clémentine Sibbour, Marlène Lombardin

Sécurité et bâtiment
Guillaume Labeaume

Équipe des agents d'accueil, de surveillance et de sécurité
César Angeli, Fatiha Arhzaf, Romain Eggermont, Frédéric
Gynalhac, Audrey Kadi, Guillaume Maestri, Youri Martin,
Mayeul Maurel, Corinne Parmentier, Jean-François Pastor,
Nadine Petit, Guillaume Pissavy, Mathilde Secretant, Yannick
Terras, Pauline Tralongo, Vanessa Vu Van, Tarek Zaraa

ACTES SUD

Éditrice
Aude Gros de Beler

Traduction
Simon Pleasance & Fronza Woods

Conception graphique
Christel Fontes

Fabrication
Camille Desproges

Photogravure
Christophe Girard

COLLECTION LAMBERT

Directeur
Alain Lombard

Directeur d'ouvrage
Stéphane Ibars

Coordination éditoriale
Aude Marquet

Mise en page
Florence Tabourdeau

Ouvrage reproduit et achevé d'imprimer en juin 2020
par l'imprimerie Geers, Belgique, pour le compte des
éditions Actes Sud, Le Méjan, place Nina-Berberova,
13200 Arles.

Dépôt légal 1re édition : juillet 2020

Page suivante : *Self-Portrait (All by Myself)*, 1995, projection de 95 diapositives avec bande sonore

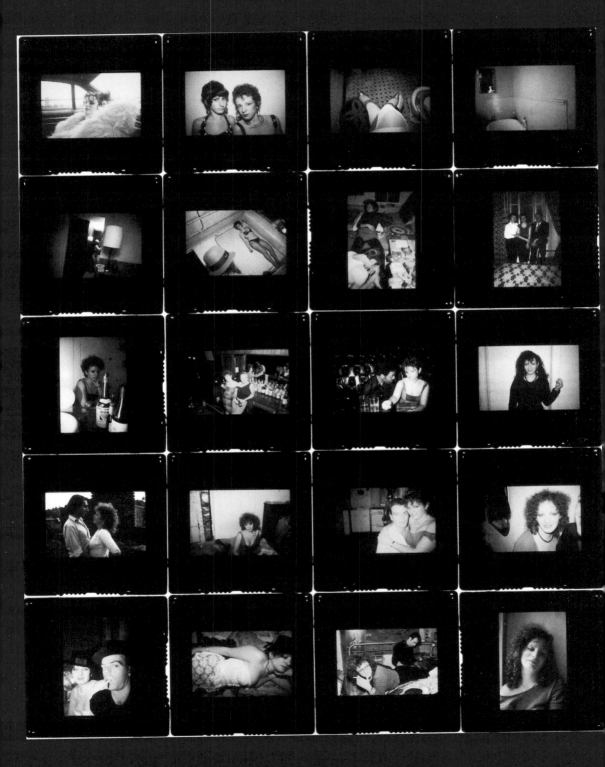